春花夢露

林英玉作品集

（1998-2015）

藝術家出版社

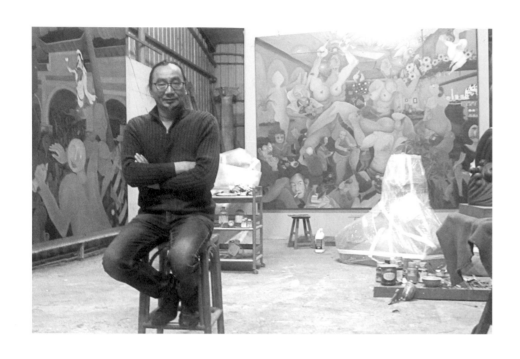

　　我的生命存在與這世界現有的時間、空間相連結。對現狀反射出作品本身的深沉思考。批判、理解、出世、入俗在各式各樣的變種文化中探索……，不論是人身慾念的需求、宗教商業儀式、科技冷感的擴張、人與自然的對立、社會意識形態的對峙……，我皆試著做冷靜亦或激情的真實回應。人如生物現象：具演化、防衛、侵略是其本能。靈魂軀殼也在演化它自身「鎖碼與解密」的新程式，時代呈現他自身的特性及象徵意義。前述是我對美學的關照與主張，他自有連橫、合縱過去與未來。在神秘未知潛意識夢境領域裡，真實與虛幻正在交雜混種……。

暗渡禁區

林英玉的幽微靈光

■ 蕭瓊瑞

面對著展場多彩的畫面和繁複細膩的筆觸、構圖，我輕聲地詢問展場的服務人員：林英玉是男生，還是女生？

在巨幅的畫面中，一些可辨識或不可辨識的形體，猶如植物或動物般，不斷地蠕動、掙長，進而相互排擠、吞噬，一如深海海潮晃蕩下的海藻、魚群，也像月光下走過充滿荊棘、蛇蠍的叢林野地。走近去看，標題寫的是〈二次秘境會談〉（2002）（圖版6）。想想：政治的紛擾，大概也帶給這位藝術家一定的不安與衝擊吧！

不過，政治的傾軋、傷害，似乎也不是政治的專利，只是政客們把這樣的特質發揚得更為極致罷了。藝術家對這樣的情境，與其說是批判，不如說是反省；他用一種直觀、潛意識的手法，任憑畫筆沾染色彩，一個符號接著一個符號，不斷地繁衍擴展，然後面貌逐漸形成，秘境於焉成型；生命在其間，為了生存，發展出自我保護的尖刺。一個倒懸的人體，失去了頭部，從脖子的地方，滴出汁液；當人失去了可以思考的頭腦，和深海中的任何一隻軟體動物，並沒有兩樣。為了生存，周遭的生物會很快地包圍它、覆蓋它，吸食、消化它……。

1962年生的林英玉，在大甲高中美工科接受基本的美術教育，受到現代畫家黃步青的啟蒙，承繼黃氏的老師李仲生的思維，以一種潛意識塗鴉的方法入手，深掘內心神秘的幽微靈境。就如在〈二次秘境會談〉這樣的作品中，從毫無意指的一些符號出發，逐漸和現實生活中的某些政治事件相扣合，但很快地又從這些事件中溢出，範圍更擴大地成為一種弱肉強食的生物鏈意象。真實與虛幻不斷地推拉、交雜，最後形成的是一些似真又幻、既熟悉又陌生，一如地球人與外星人混種的異形。

林英玉這樣的一種創作過程，充分地舒解了他生活中的壓力，也某種程度地協助他面對、理解那原本深藏意識底層不可碰觸的禁區情境：或是個人內心情慾的蠢動、或是社會集體政治禁忌的恐懼。

〈赤色危機〉（2002）（圖版4）以一個長有巨大藍色翅膀的紅色人形為主體。這個似人似鳥的異形，身上長滿了一些突出的肉瘤，在擁有巨大乳房的同時，似乎也擁有巨大的陽具。乳房下方醒目地懸掛著一只黃色的五星。鳥人的長腳，圈著鐵圈，就像台灣民間賽鴿識別身分的符號。似乎沒有了工作能力的雙手，就像退化了上肢。誇張的頭部，則像一檯裝設多盞燈炮的廣告招牌，企圖吸引鎂光燈的焦點。旁邊一個頭部像烏龜的人，有著巨大的雙手，拿著一台大型的錄影機，手指上抹著時髦的石綠色指甲油，臂上還別著一只伯朗咖啡的圖案，似乎只要喝了咖啡，人就可以永遠工作不倦，而下半身則是穿著比基尼泳衣的肥臀女子。至於畫面前方，又有一隻藍色臉龐的貓（或狗），翹高的尾部，又被一隻像毛毛蟲的綠色怪物用口含住，這隻綠色怪物的尾巴再去掛在錄影機上。周遭環境，有朵朵祥雲，但也是從樹枝中長出來的花朵，但更像從砲口中噴射出的炸彈引爆後的煙屑。更多尖銳如刀山的危機、諸多衝著畫面中央而來的類如尖爪或炮管……。

完整且清晰地解讀林英玉的作品畫面意涵是不可能的，他的作品本來就是虛幻和真實混交的複雜產物；但逐一具體地辨識這些異形，以及彼此之間的關連與對抗，在閱讀林英玉作品的過程中，卻是必要的。也唯有如此，我們才有可能某種程度地進入創作者心靈的禁區，一窺創作者情思的脈動。

艷俗的色彩，搭配超現實主義般的繁複構圖，是台灣九〇年代以來，當代藝術家不乏操用的手法與風格；但林英玉運用色彩的能力，造成一種深邃、多變的神秘空間，以及內涵、造型上貼近本土文化的地域性風格，應是他在近年來逐漸受到更多關懷的主要原因。

例如2003年的〈春花夢露〉（圖版7），一朵鮮紅的火鶴，佔據畫面正上方最鮮明的位置，仔細再看，原來是一位裸女的巨大胸部。但如果不看那些帶刺的身體，這個單獨的桃子形狀，又像是台灣歌舞場中舞女們翻裙露臀的景像。而就在這個巨大圖像的下方，則

是一位被壓縮成極小，早已喪失原始慓悍性格的原住民男性，或許那正是藝術家自我的化身，生命的奮起，正如待放的春花，期待雨露的均霑。

又如創作於2004年的〈八方合境〉（圖版9），描繪的是台灣常見的夜店景像。一場夜店縱情的娛樂，就像一場宗教慶典的祭儀。畫面中的吊扇、塑膠花、招財貓、投幣式電話、馬拉巴栗的盆栽，乃至紅綠令旗和劍獅……，林英玉在映現這些社會實境的過程中，似乎也同時建構、進而肯定了某些屬於本地的美感。

在〈蓬萊仙島〉（2005）（圖版13）這件較近期的作品中，藝術家顯然對這塊融合著山海文化的美麗島嶼，有著一份細膩的情感。那些掙長的植物、似人似魚的生物，迴游、聚集在這個綠色的島嶼上，海天一體、生命一體，是真真正正的「命運共同體」。

林英玉的創作，避開了狹隘的道德批判或偏執的意識型態，敏銳而開闊地面對這塊土地的環境、生態、歷史、人文、政治、社會……面向，用一種活潑、多元的手法，呈顯了作為一個藝術家對這些課題、現象真實的感受和體認。

2006年開始，林英玉的創作顯然正面臨另一次可喜的開展。從形式上看，他似乎不再將焦點放在一些可見的社會百態，色彩上也不再像以往的鮮艷多彩；但從內涵上看，林英玉的創作正進入一種更富精神性與內省性的境地，如〈地糧〉（2006）（圖版16）就予人以更富哲思的感受。

〈地糧〉原是廿世紀法國偉大文學家紀德（Andre Gide,1869-1951）的代表之作。這部出版於1897年的作品，原是他年輕時，遊歷北非和義大利之後寫成的散文詩集。紀德以一種自由的格式，強調愛、熱誠，並排斥固定的成見或事物。一些知名的短句，充分地鼓舞了當時人們的精神，如：「起程吧！而且別使我們停留在任何固定的處所。」又如：「讓一切事物在我面前放出彩虹：讓一切的美，豐富著我的愛。」〈地糧〉是地上的糧食，也是人間的糧食，更是生命的糧食，以一些飄忽隨想的意象，鼓勵人們隨時抱持新鮮的眼光，開發並接納生命中發生的各種現象。

林英玉的〈地糧〉應是受到紀德思想的啟發，那些流動的線條，飄忽的人形，隨著一隻有著紅鬚紅尾的動物，帶到另一個不可知的世界。

2005-2006年的某些作品，在尺幅上雖然不似2002、2003年的巨大，但在精神上，反而有一種更深入的能量。〈鏡花〉（圖版12）、〈狩夜〉（圖版15）都是值得特別提出的佳作。

〈鏡花〉是在一個卵形的明亮空間中，暗藏了一些類如血管、胚胎等等生命原素的造型；這些流動的生命，相對於已經形成或正在死亡的成熟生命，給人更大的期待與想像。

而〈狩夜〉一作，也是類似的系列之作；在暗沈的畫面空間中，好似鏤空地突顯了一個人形，像是坐在夜暗中沈思、靜待的藝術家或詩人，準備隨時獵取稍縱即逝的靈光。

林英玉作為一位男性藝術家，其細膩的特質，不僅表現在畫面的經營與施作，更表現在創作的內涵與面向。他像一位拿著手電筒探險的旅行者，在夜暗中穿渡層層險境，進入那幽微深邃的心靈禁區，景像由喧囂而寧靜、色彩由鮮艷而典麗。

（作者為國立成功大學歷史系所美術史教授，本文原刊於2006.8《藝術家》376期）

　　林英玉所發展的繪畫風格多元，題材廣泛，在熱情與冷靜，原始與世故的巧妙並置下，他的繪畫彷彿一首首深夜的交響詩，透露著月光下萬物生靈不受約束的活潑生機與律動，詩意溫柔的同時兼具著不安與起伏不定。那樣深入的黑夜，有好多的秘密計畫悄然進行著。畫家所描繪的夜晚，是另外一個宇宙，不論是夜店、卡拉OK或荒野，都是禁區——屬於暗夜大地之母的管轄，靈魂與靈魂相互探索的異域。在他的創作自述，他提到希望藉由創作思考剖析人身慾念的需求，人與自然對立，冰冷科技的快速擴張與社會意識形態的對峙等等。

　　對林英玉而言，繪畫既是描繪理想的媒介，紓解生存壓力的出口，也是自我剖析與批判社會時事的工具。畫筆時而溫柔如羽翼，時而嚴峻如刀械。他並不只有發展相同風格的系列的繪畫，他的繪畫風格多元，如果仔細觀察，他們互為表裡，相互回應而形成創作整體。其中一系列的繪畫帶有母性崇拜的原始神秘氛圍與儀式性，〈春花夢露〉（2003）是這系列的代表。在昂然性感的桃紅女神所管轄的華美殿堂裡，眾生豐美井然地兀自滋長，建構著各自的獨特故事。而〈渡〉（2003）（圖版8）則藉由具血腥意味的對比設色結構與符號隱含對現下宗教的批判。另一件〈二次秘境會談〉（2002）畫家坦承受盧梭啟發與影響，畫風淳樸詩意，安然愉悅，充滿音樂性的律動與真摯的情感，描繪的彷彿是作者的理想國度，所創造的繪畫律動隱含水的意象，但這樣優雅的繪畫卻仍包含著危險性與受傷的生靈，述說的生物鏈的無情現象。

　　在父親生病的十幾年，是林英玉對生命與現實生活的無奈與艱辛體驗很深的一段時期，期間發展出的作品有一系列具有孟克囈夢式對生命吶喊的表現，如〈蛻〉（2002）與〈父親的手〉（2002）（見P.92），結構單純，筆觸直接有力。整體而言，他繪畫的內容構圖與設色受在地生活環境（廟宇信仰與周遭環境等）的影響，具有濃厚的地域風格。

（作者為台北市立美術館策展組組長，本文原刊於2006.6《藝術家》373期）

——張芳薇

..

　　暗渡禁區，深入探索人間慾望容器的黑洞，畫家林英玉看似低吟獨白，其實是以敏銳心思，洞火燭照的觀察後，努力尋求呼應與對話。

　　從1997年一幅形體驚奇激烈，爆發力極強的〈遠境〉素描，一幅濃厚鄉土意味的無害善人〈渡〉油畫開始，畫家嚐試發展多元象徵意涵形式的畫風如〈陰陽合謀〉、〈抓月〉、〈元神大將軍〉、〈同花大順〉（圖版5）等畫作，接著2002年以來連著創作六幅大尺度畫作如〈春花夢露〉、〈八方合境〉等，一直到目前充滿暗影迷離神秘詭異的畫作如〈狩夜〉、〈論壇講道〉、〈地糧〉等。在數量可觀的作品中挑出三十一幅，以及數十張速寫手稿，於台南成功大學藝術中心展出，並以「暗渡禁區」命名來傳達畫家「在神秘未知潛意識夢境領域裡，真實與虛幻正雜交混種」的內在思維觀念。

　　觀看展出的五幅大畫作，滿眼而來醒目華艷沉穩而飽滿的色調，布局綿密的構圖，紛繁綺錦詭譎多變的視覺形色，揮灑得如此淋漓盡致，令人深深撼動。

　　〈赤色危機〉、〈二次秘境會談〉兩幅畫作是畫家對社會扭曲混淆誤導的現象，不忌諱的暗諷揶揄；藉著一幅〈八方合境〉表述夜店亢奮感官，人物表情誇張肢體翻轉，生猛縱情歡歌，酒氣煙味有形有色的場景，既戲謔虛構又不失真實，深入描摹人性無邊貪婪，慾望混流的景象；在〈蓬萊仙島〉的畫作更呈現浮光掠影，迷離撲朔的情境，洋溢歡娛活絡，生命活力四處盪漾，沸騰中喘息飄動，誰真在乎偶然了悟甦醒，又或繼續沉醉再醞釀更多生命的情調？

　　如果，〈春花夢露〉是一幅瀾漫萬種風情的拼貼，畫家無疑是在盡情遊走編織有聲音的畫境；在陽光灑落和風吹拂，空中飄浮著各式透明形靈，任性碰觸挑動婉柔渾圓粉紅的母性形體；在蕉葉藻草秘境迷離氣氛中，路障警示傀儡偶，香蕉人，迷彩狗，瘋狂一駕駛，詭謎異人作嘯口發聲狀，粉藍狗怪等，幾乎伺機躍出畫面。繆思幻想間，畫家竟塑造出有形有音，俗世心情渴望春花夢露的奧妙境界。

　　在展場如果來回審度這些迷情幻意的畫作，真實感受畫家創作歷程，這一路耐心執著，一貫延續傳遞自我美學觀照與主張，用心觀察體悟，磨塑自設線條形色的語彙，慢工細活沉潛經營獨特而豐富形式象徵的畫風，實發人深刻思考！因此，有心人請來展場陪同畫家暗渡自我情境的生命禁區，任由想像自在馳騁於不同光彩形色的畫境風情裡，將是一次豐盛的心聲交匯。

（本文原刊於2006.7《藝術家》374期）

——洪明德

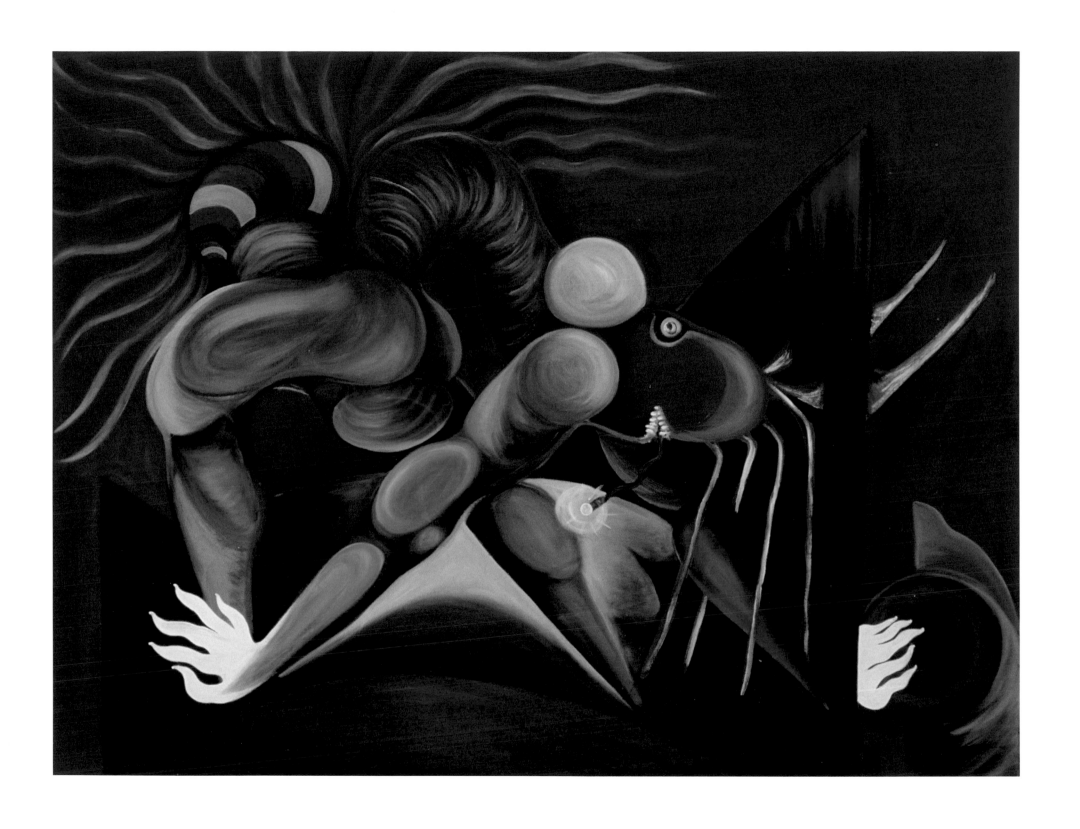

1.
夜行獸　1998　油彩‧畫布
Nightwalker Beast　Oil on Canvas　85×108cm

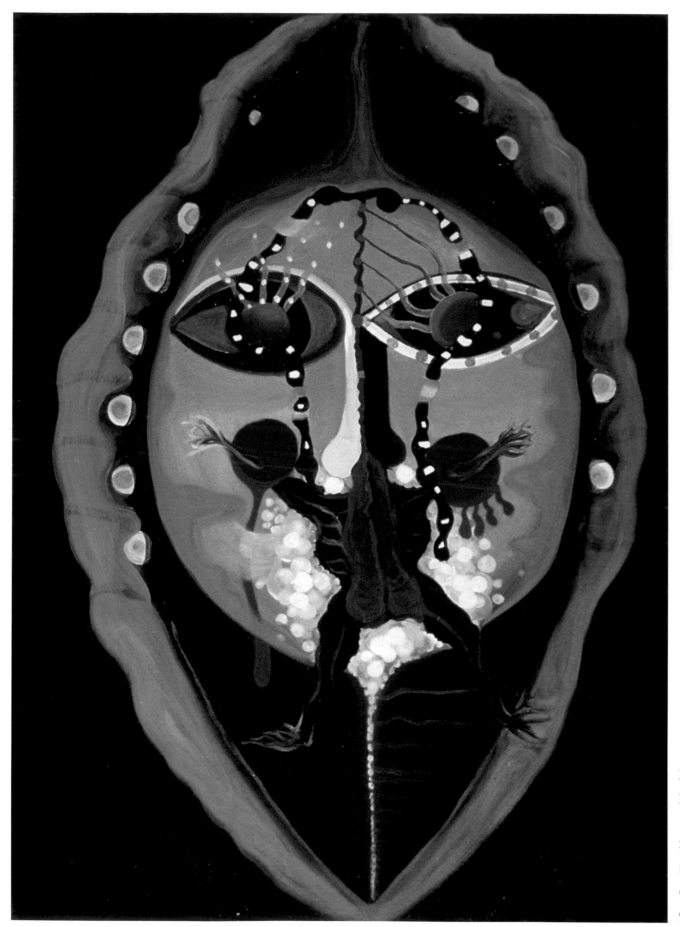

2.
大面神
1998
油彩・畫布
Bare-faced
Oil on Canvas
91×73cm

8

3.
啟航　2001　油彩・畫布
Night Sail　Oil on Canvas　73×91cm

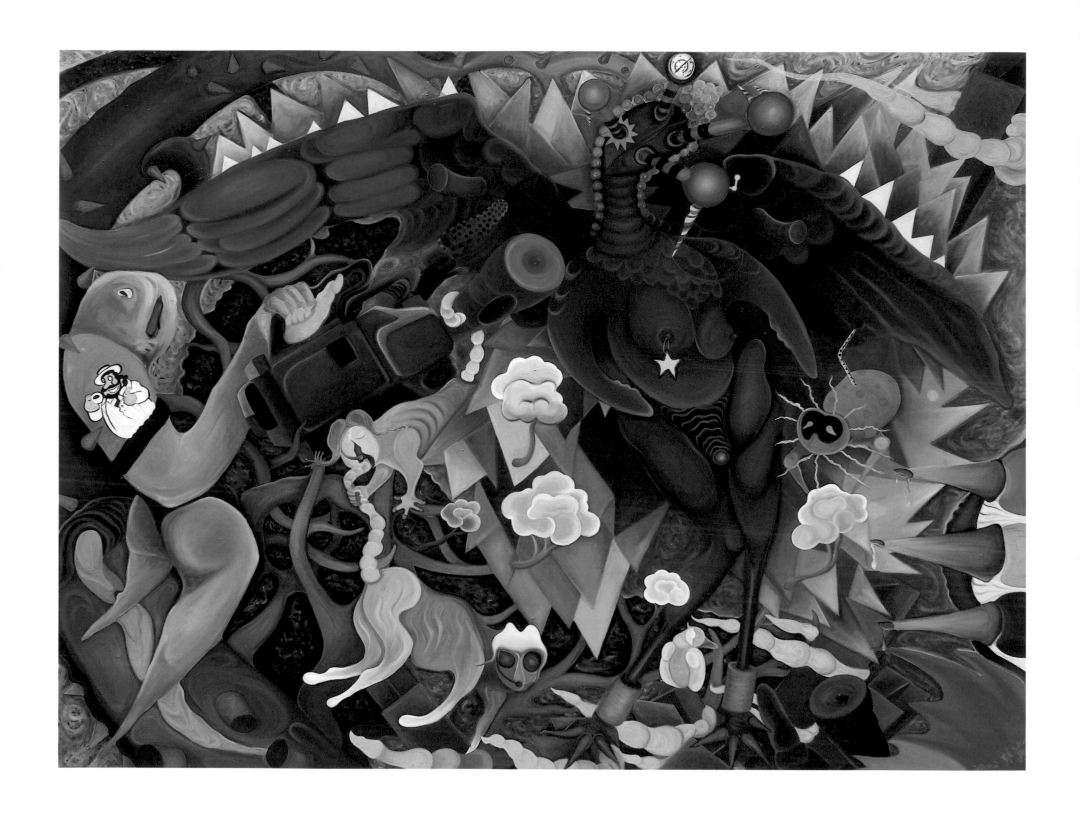

4.
赤色危機　2002　油彩・畫布
Code Red　Oil on Canvas　195x260cm

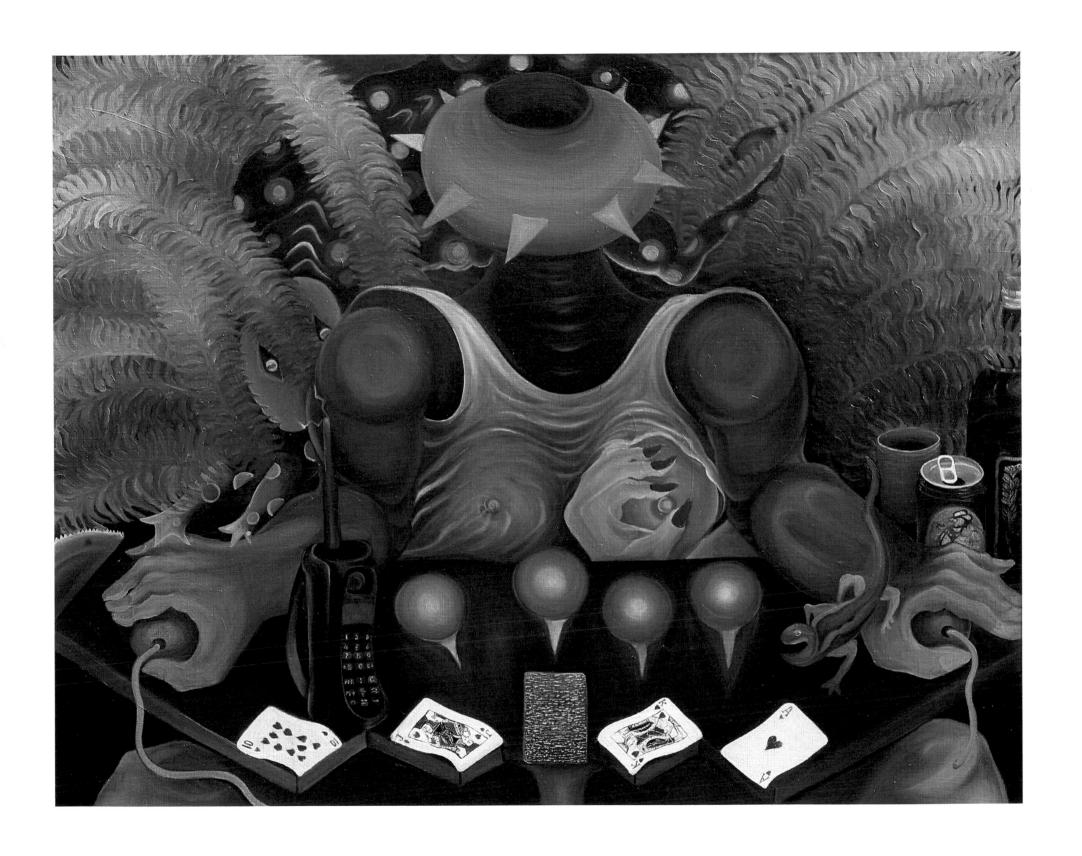

5.
同花大順　2002　油彩・畫布
Royal Flush　Oil on Canvas　72×91cm

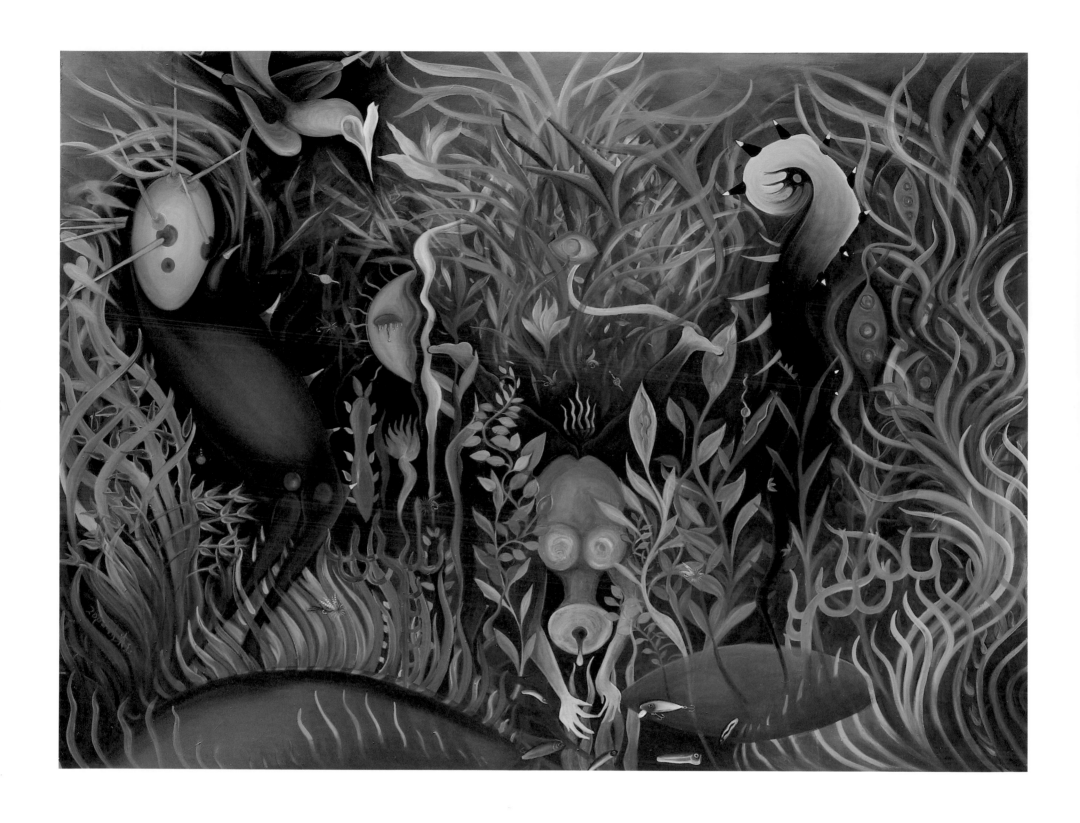

6.
二次秘境會談　2002　油彩・畫布
Two-times Meeting at Secret Land　Oil on Canvas　195x260cm

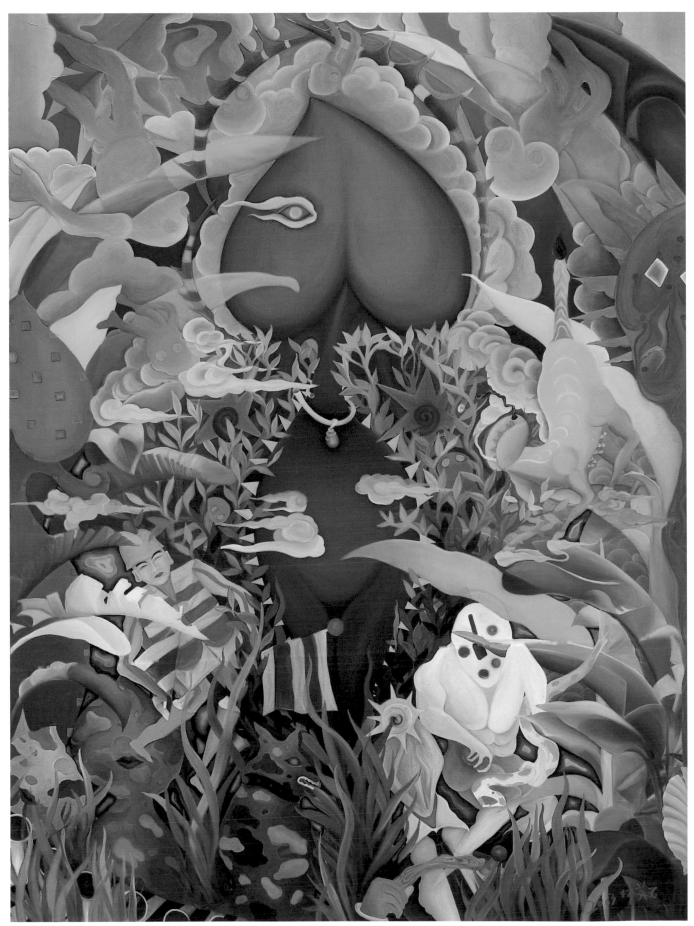

7.
春花夢露
2003
油彩‧畫布
A Drifting Life
Oil on Canvas
260×195cm

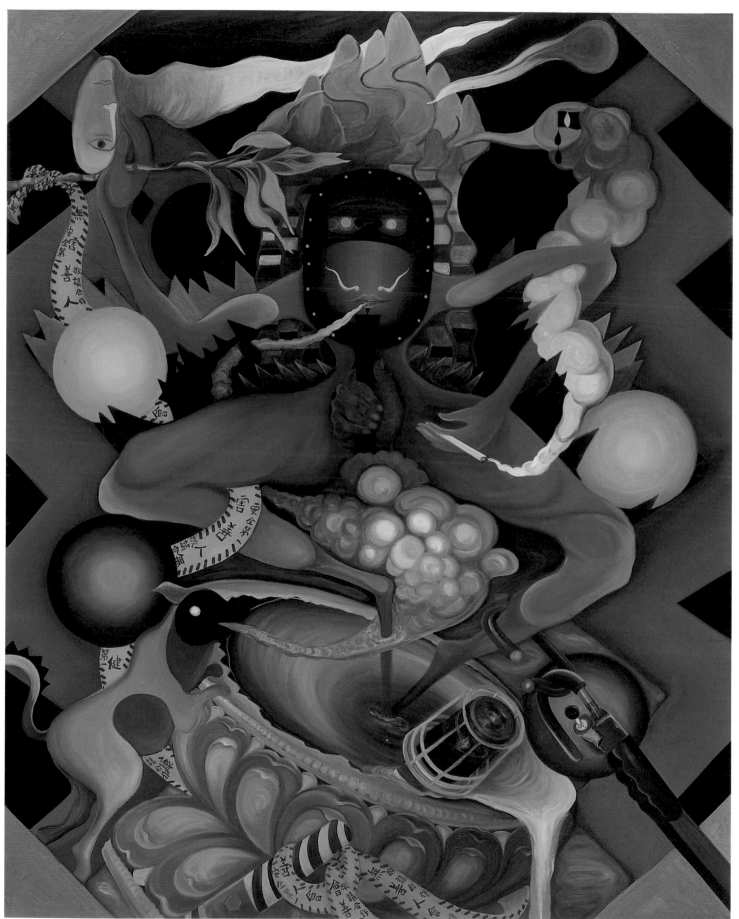

8.
渡（普渡眾生）
2003
油彩・畫布
Compassion
Oil on Canvas
163×139cm

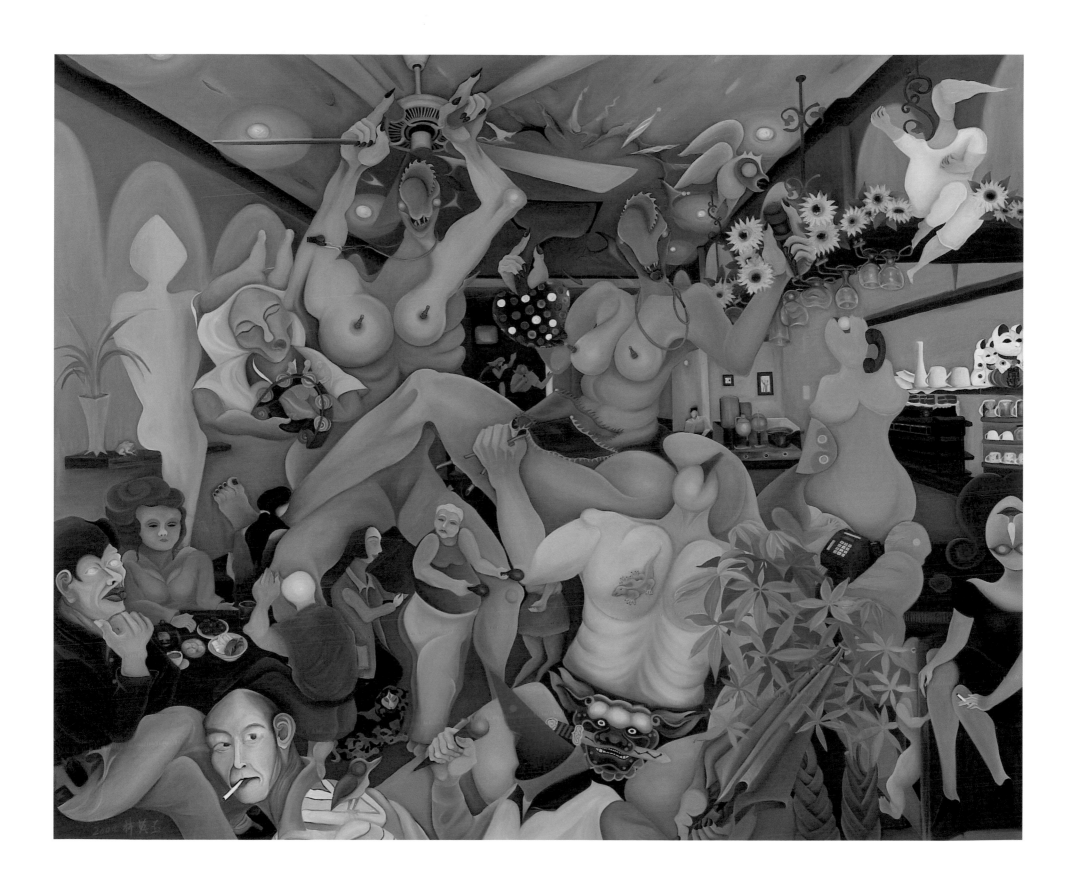

9.

八方合境　2004　油彩・畫布
Where Everything Flows Together　Oil on Canvas　270x330cm

10.
夜遊魂　2004　碳精・紙本
Wandering Spirit at Night　Carbon on Paper　80×109cm

11.
工作室　2004　碳精・紙本
Workshop　Carbon on Paper　80×109cm

12.
鏡花
2005
油彩・畫布
Flowers in the Mirror
Oil on Canvas
91×73cm

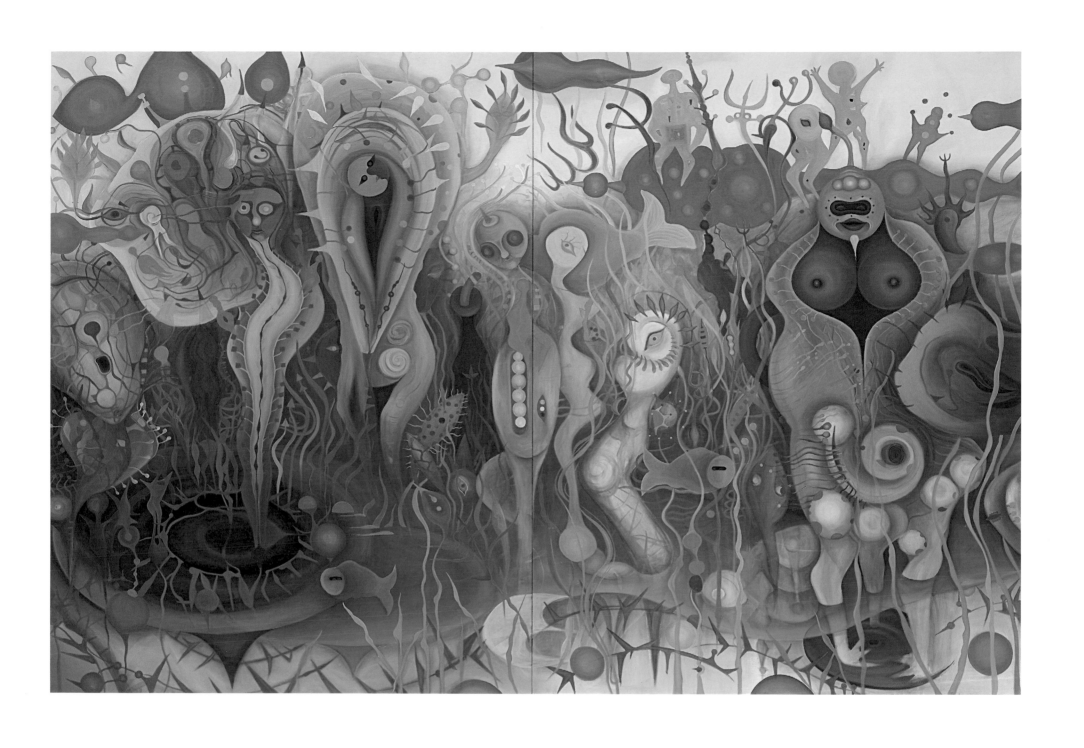

13.
蓬萊仙島　2005　油彩・畫布
Formosa Island　Oil on Canvas　265×395cm

14.
天堂鳥　2006　油彩・畫布
Heaven Bird　Oil on Canvas　230×195cm

15.
狩夜　2006　油彩・畫布
Hunting Night　Oil on Canvas　85×108cm

16.
地糧　2006　油彩・畫布
Ground Grain　Oil on Canvas　91×117cm

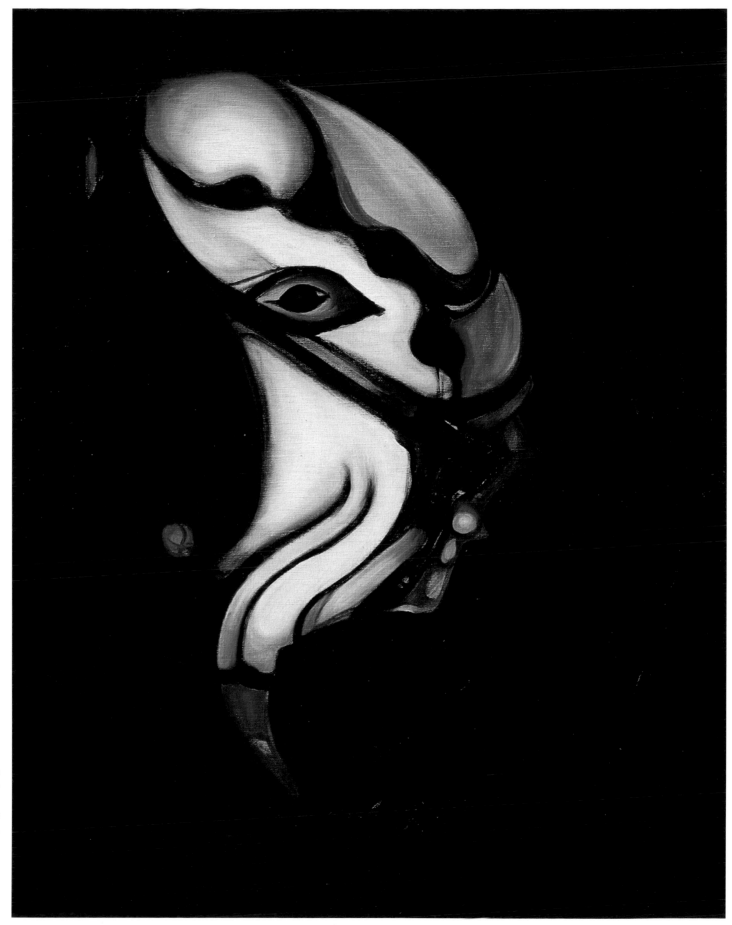

17.
吻
2006
油彩・畫布
The Kiss
Oil on Canvas
90×73cm

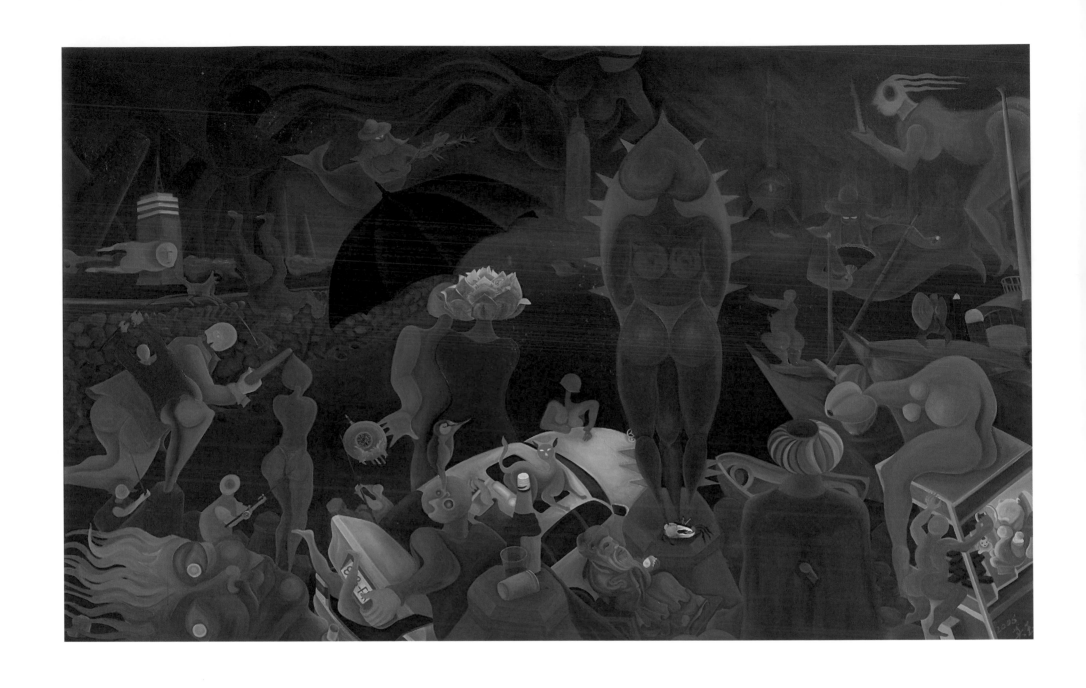

18.
漂島　2006　油彩・畫布
Floating Island　Oil on Canvas　165×295cm

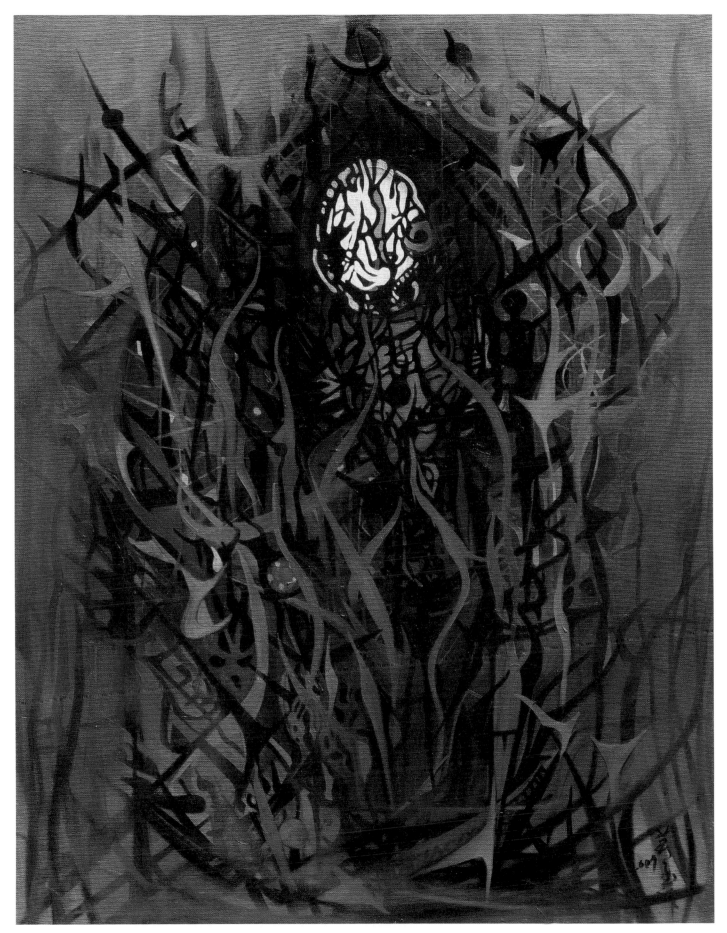

19.
杜鵑窩
2007
油彩・畫布
Cuckoo's Nest
Oil on Canvas
108×85cm

20.
春宮（一）　2007　油彩・畫布
Spring Palace Ⅰ　Oil on Canvas　161×195cm

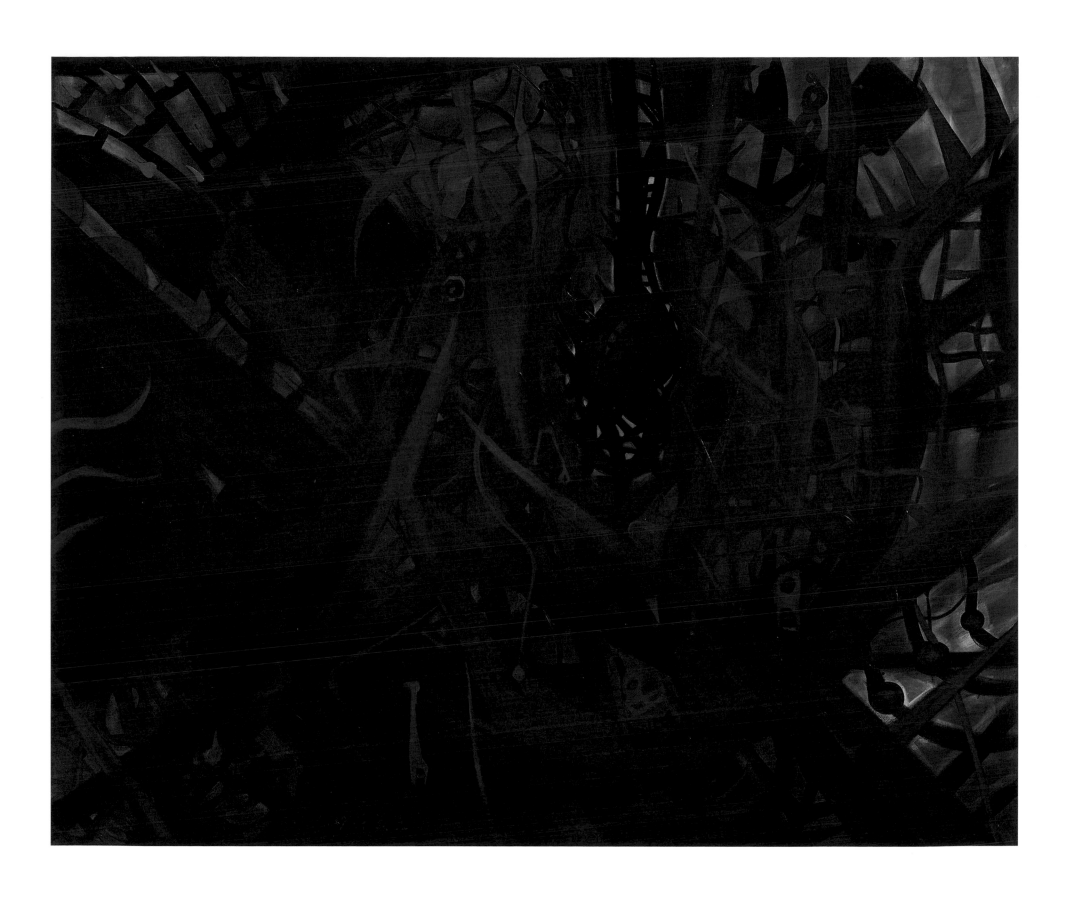

21.
春宮（二）　2007　油彩・畫布
Spring Palace II　Oil on Canvas　161×195cm

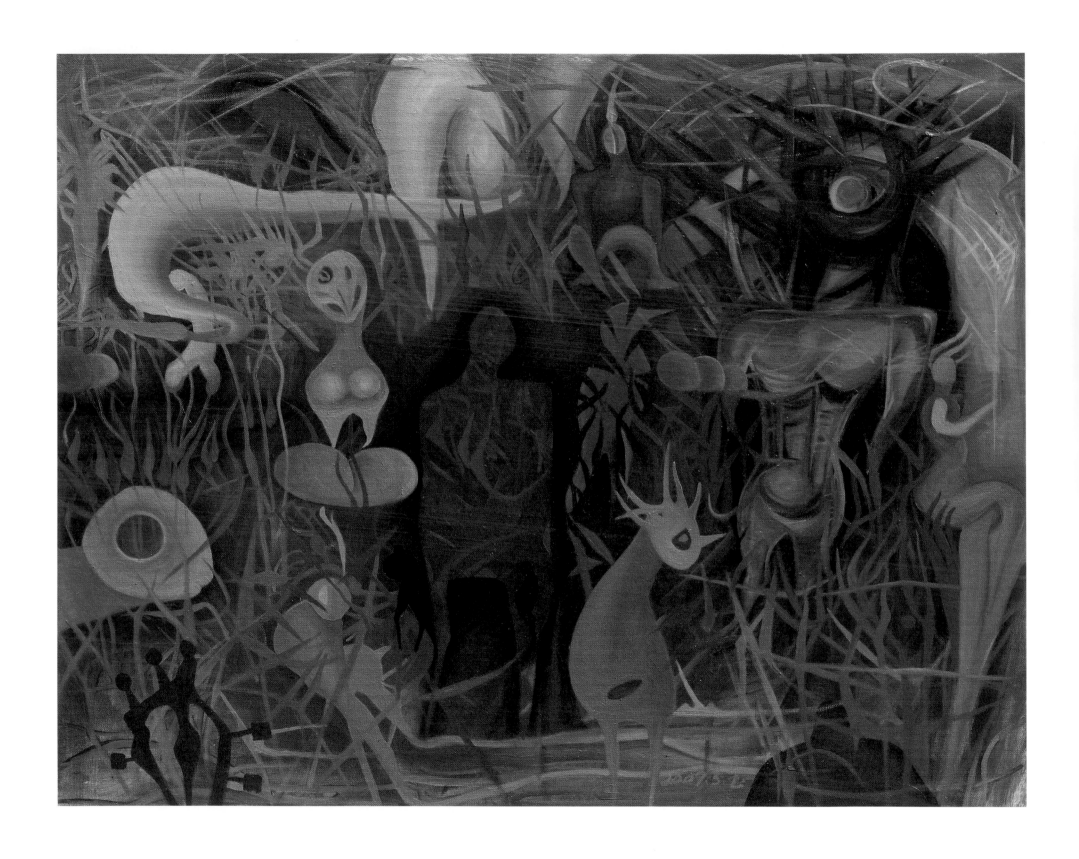

22.

嘉年華　2007　油彩・畫布
Carnival　Oil on Canvas　85×108cm

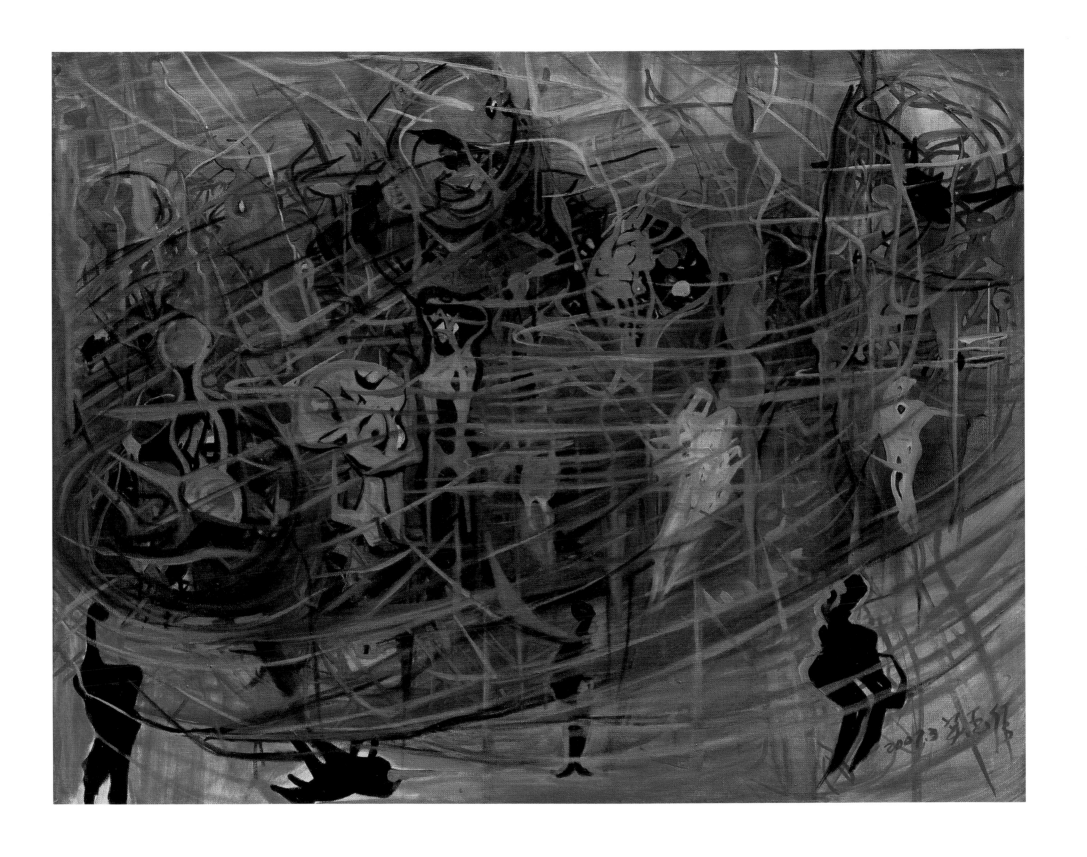

23.
粉紅閘門　2007　油彩・畫布
The Pink Gate　Oil on Canvas　85×108cm

偷夜之夜，偷歡之歡

進入林英玉的畫境

■ 王鏡玲

I.

　　現代繪畫在照片、錄像、裝置藝術的圍攻下，處境其實十分艱難。「靜止」的畫面對我們有何意義呢？「靜止」的畫面所要傳達的信息，是否不及那不斷「運動」的影像呢？其實不然。這些不斷「運動」的影像與「靜止」的畫面，和我們腦中的畫面，都正在進行著各式的交互作用。沒有聲音的繪畫畫面，以及那些和寫實風格保持距離的繪畫畫面，它所給出的視覺「定格」真的沒在「動」嗎？還是它雖沒在生理視覺感官上「運動」，卻觸動了觀者腦中的畫面，透過這繪畫「定格」的畫面，讓腦中的畫面在記憶與想像的世界裡開始變化、移動了呢？

　　繪畫作品的「靜止」畫面，有別於攝影作品那種將記憶「凝固」，將「真的發生過」的畫面「定格」所造成的驚奇；也有別於影像畫面在「運動」中，透過與聲音互動，所揭示的視覺敘事過程。繪畫所揭示的真實或再造的夢境，不管是寫實或者抽象，繪畫畫面以「凝縮」的「定格」存在狀態，展現了作品內在時空意識在形象、結構與色彩上的變化關係。當觀者凝視畫面時，符碼意義的產生，就不只是將作者展現於內在畫面裡的靈感召喚出來而已，同時也透過作品在觀者的腦海中創造了嶄新的意象。這新意象透過畫面可見的材質形象，彰顯了內在畫面裡看不見的、隱匿在記憶與想像深處的歡樂與痛苦，以及難以言喻的畫境之外的奧秘。

　　當我們說繪畫展現了內在時間的空間化，這種看似和外在物理時空不同的體驗，意味著什麼呢？不正是包含了彷彿萬物有靈般的感通嗎？這些出現在畫面裡的形象、布局與色彩，有用的、無用的、高雅的、低俗的，都曾讓創作者深深地著迷與受苦於難以呈現的折磨，卻又深深地享受著這些被召喚出來的視覺符碼，在結合與衝突過程中所帶來的一次次驚奇。萬物進入創作者之內，創作者在萬物向他顯現時，他也一個一個地進入他們之中，不斷地透過畫面，去探索人心與萬物之間內在生命的交融[1]。

　　繪畫裡被稱為「超現實主義」（surrealism）的表現風格，不也具有探索現實意義符碼底下、不為人知的意識與理性底下的另一面嗎？這另一面就是企圖回到事物、符碼與意義被壓抑、被扭曲的視覺「變形」的當下現場，然後從這場被壓抑與扭曲的意義角力戰場，借力使力，從其中找尋原本隱藏或堵塞的出口，藉此創造新的、化被動為主動的視覺意境。超現實意象的藝術作品，讓觀者從視覺意象所凝縮的矛盾與曖昧的構圖氛圍（aura）裡，發掘到那藏匿在被動的「變形」符碼之下，主動性的「變形」意境，以及在這種主動的視覺「變形」意象底下，所揭示出的意義衝突與對立的創作能量。

　　這種「在主體之內又更甚於主體」的「變形」創作特質，在我遇到新秀藝術家林英玉（1962-）[2]的作品之後，也引發我對「超現實」畫境的思索。法國思想家布朗肖（Maurice Blanchot）曾指出，超現實主義（或者說這其實正是藝術作品重要的特質所在）的創作展現了：那難以檢證的檢證，發現那未曾在場的在場美感。這樣的美感來自直接立即、卻又彷彿遙遠而難以言喻，表現出從理性的經驗內無法理解、逃脫理性監視與禁制之外的震撼與驚怖[3]。

　　這種美感的驚怖總是透過主體的意識，卻又展現出更甚於主體意識的強度與力道。因為一方面從原先的意義指涉關係的一致性與和諧，轉成為另一種對立、矛盾的狀態，另一方面這對立的狀態卻又依然和原先的一致性並存著。透過畫面圖像的色彩、肌理與布局，矛盾地統合在一起，形成新的意義秩序上不和諧的和諧感。這種不和諧的和諧感具有跨越意義與價值「對立」的渴望，渴望回到秩序形成之前、更深而難測的暗處或根源。

這意識之外無垠的幽暗域外，和日常現實裡的理性界線或秩序，同時並存、相生相剋，互相透過對方展顯自己，也彼此角力。這種混沌與秩序、衝突與銷融的深沈陰影的動態辯證運動，宛如容格（C.G. Jung）心理分析概念中稱之為陽性中的「陰性」（anima）與陰性中的「陽性」（animus）的對立並存關係（ambivalence）[4]。藝術家穿越現實中那些壁壘分明的性別實存（existential）經驗、透過「我」內在的獨特體驗的探索，進行著對所謂「客觀」和「普遍」的社會現實或外在禁制界線、出其不意的顛覆與逃離。

這種難以測知的對於既有事物秩序的越界，並非事先可以完全掌控、或者「為反而反」的策略。而是作者進入「我」與藝術之間最私密而獨特的、無法預設立場與無法預設結果的運動。「我」（藝術）不在「你」（作者）之內，「我」在「你」之外，不屬於「你」，卻也可以屬於「你」所以為的任何一個或者不屬於任何一切。這種視覺符碼的意義不確定感，揭露了那原先隱藏、又彷彿早已藏身在世界之中的真實。

這種揭露心靈獨特的私密關係的運動，被視為「夢境」、「潛意識」的超現實意象的展現，它更深的關連應該是「夜」的體驗，作為陽性中的「陰性」與陰性中的「陽性」對立並存的狀態；作為人的內在意識與外在世界結合與「物我兩忘」的所在。那些象徵「夜」的符碼（鬼魅、幽靈、夜獸、雌雄同體、人獸同形、孤寂、深淵、死亡……）都是顯現「夜」的線索，但「夜」也藉由這些形象而隱遁得更深。在「夜」裡，一切都消失了。另一方面，「夜」又是無法企及、無邊無際，讓那「一切都消失了」都顯現了出來[5]。「夜」讓消失的顯現，讓顯現的消失，讓消失與顯現的分界變得難分難解。每一位藝術家所召喚出來的「夜」，都是獨特而空前的，彷彿世界剛剛創造的那一刻，那麼獨一無二。但是這種獨一無二的意象，總是得落入既有的意義符碼，才能在意義的邏輯裡顯現出來。所以藝術家的「超現實」特質，既透過現實的符碼來彰顯，又透過現實符碼隱藏起來，形成了彰顯中的遮掩與遮掩中的顯現的辯證關係。

「夜」是超現實畫境裡最原初、也最終極的原型，作為「夜」的出口、顯跡者或共謀者的藝術家，引我們進入「夜」之中，卻又好像沒有走進去；又像走不出去、難以回到根源、又彷彿無始無終。透過油彩的畫面，在彷彿無底無根的域外，不知自己是獵戶或者獵物，或者自身就是顯現狩獵事件的「夜」，林英玉的畫作已經潛伏進入「夜」的內裡了。

創作者總在不斷消失的「夜」中奔跑，在「夜」裡不斷地被「夜」魅惑而逃離自己，讓自己因為在「夜」裡，而變成另一種非我，讓「夜」變成一趟在有限與無限之間往返的運動自身。這趟在有限與無限之間的折返跑是什麼呢？是難以數算、難以承受的機械式重複嗎？或者，不斷地返回到某一不可知時空裡，事件發生的那一刻（in illo tempore）嗎？還是即將來臨卻又不知何時現身的、對於未來的忐忑憂慮與期待呢？藝術家的「夜」是那股重新讓欲望起死回生，不斷地以各種替代性的敘事、變形與偽裝的形象，來讓「我」新生的契機（〈赤色危機〉（圖版4）、〈二次秘境會談〉（圖版6）、〈春花夢露〉（圖版7）、〈喜連來〉（圖版28）、〈樂舞台〉（圖版41、42））。林英玉在一次又一次畫面上「變成女身」、「變成植物」、「變成動物」、「變成麥克風」、「變成對決的雙方」，在一次又一次變成不是「我」的過程裡，彷彿一場「我」與「非我」之間的「加」、「減」、「乘」、「除」式的變變變。

II.

林英玉並非像畫家培根（Francis Bacon）的畫面，在瞬間運動中「定格」。反而，林英玉的畫面乍看似乎看不出運動、看不出時間節奏的停頓。畫面上彷彿漂浮中的定格狀態，過去、未來、現在的時間感都共時地、又斷斷續續地、拼裝堆疊在一起，呈現漂浮狀態。這種繪畫的內在時間意識的非線性的因果關係，和一般影像運動的物理時間的敘事並不相同。透過色彩、透過線條、透過空間布局，林英玉畫布上的視覺肌理，總是帶有介於寫實與抽象之間游離的不確定的肉身觸感。他選擇了半抽象的油畫筆觸，宛如小說家七等生〈離城記〉裡對家鄉最親密的遠距離捕捉[6]。明明寫的是自家最熟悉的人間世，卻又彷彿來異域既新鮮又陌生透視，從來自內部親切感的底層，翻轉出異質的遙遠凝視張力。

在〈同花大順〉（2002）（圖版5）畫面上、神秘又無所不在的「賭」性如何被召喚出來？以排風器[7]為頭顱的深褐色雌雄同體怪物，頭上長滿尖銳鋸齒。不像超現實畫家奇里科（Giorgio De Chirico）的機械頭畫面，環繞著隱修院禁慾式的詭異寧

1. 本段的觀點受到莫里斯・布朗肖（Maurice Blanchot）思想的啟發，〈文學空間〉（L'espace Littéraire），顧家琛譯（北京：商務印書館，2003），頁182-183。
2. 第一次看到林英玉的名字，出現在2002年黃明川〈解放前衛〉系列的〈黃進河〉專輯。2003年我進行黃進河畫作研究時，曾和友人到林英玉在霧峰的工作室，拍攝他所收藏黃進河的拼貼作品〈陰生〉。〈陰生〉那種鮮豔燦爛、「小」鬼當家的民間「陰神」聖像畫的戲謔感，和當時林英玉正在進行的畫作，所展現的繽紛挑逗，交織輝映。詳見〈窮神變、測幽冥─黃進河〈寶島系列〉的視覺美學〉〈現代美術〉第127期（2006.08），頁65-66。
3. 〈文學空間〉，頁180，本文「夜」的意象來自布朗肖的啟發。
4. 詳見容格（C.G. Jung），〈容格自傳〉（Memories, Dreams, Reflections）， 劉國彬、楊德友譯（台北：張老師文化，1997），第六章：正視潛意識。
5. 〈文學空間〉，頁162-163。
6. 七等生，〈離城記─七等生全集4〉（台北：遠景，2003）。
7. 排風器是台灣地區中小型工廠或住家常見的散熱設備。

靜（例如〈心神不寧的繆思〉（The Disquieting Muses,1916））。相反地，被茂盛蕨葉與藍色壽衣圖案的爬獸環繞的怪物，大辣辣地坐在賭桌前，已攤開四張、只剩那確定輸贏的撲克牌掀開的剎那。這隻賭獸像魔又像人，和另一位超現實畫家巴爾杜斯（Balthus）那隻正準備享受大餐的貓頭人（〈地中海貓人〉（The Méditerranée's Cat),1949），同樣囂張詭譎。這隻由人變成魔獸的怪物，就是藝術家所召喚出來的「賭」的瘋癲狀態。那種著了魔的「賭」性現出原形，人正狂野地、貪婪地、霸氣地變成了著魔的猛獸，「賭」就是要贏、要佔有、不擇手段的自我中心到極致的動物性，將這整張畫面籠罩在與命運對決的待發風暴裡。

林英玉將排風器賭魔繼續變形，他的背影悄悄地出現在另一張〈漂島〉（2006）（圖版18）畫面的最前端，宛如幽靈，旁觀著一場廢墟故鄉（或異域）的動盪。無臉之臉或無頭之頭，以及難以忍受的「不知是誰」的曖昧身分壓迫感、疏離感與恐怖感，在林英玉的畫面裡一再出現，彷彿「夜」裡不想見到、又彷彿就在身邊的鬼魅變身。但林英玉的無臉之臉的暴力與威脅感，又往往在他魔幻詩意的場面調度下，將驚悚暴力型轉為迷離的抒情，讓情感的對立潛入更深沈的內在曖昧衝突。

〈普渡眾生〉（2003）（圖版8）的畫面上，那隻被壓扁或解剖後的蛙身，看似屍體或獻祭牲禮。這尊藍色無頭「大士爺」，被從下體處伸出來的焊接面罩遮住了頭顱。面罩上的交通燈號替代了眼睛，不是眼神的眼神帶有機械式的警示。那張又像長在面具上、又像懸空的緊閉嘴唇，吐出血色濁氣，繞過大腿來到下體處，冒出了內臟、濾泡、卵泡之類的血氣，再流向一旁的狗嘴裡。

無臉蛙「神」一手執萬年青，戲仿著手執法器、法相莊嚴的神像。手掌邊緣擋住了一張像雲一般飄過來的夏卡爾（Marc Chagall）式的臉龐。另一手持半截香菸，煙裊裊上升，像鳥又像蟲，還滴下又像黑油又像眼淚的液體。下半部一隻腿纏著黃色封鎖線，另一腿被枴杖鎖扣住，自由與不自由、戲謔與肅穆、法力無邊還是欲望的奴隸，哪種才是神聖的特質呢？蛙身背後看似粗糙的假山布景，像畫家所常去的歷經九二一大地震過後走山的九九峰。山峰下邊變成一截截科技條碼。蛙身兩邊盡是鋸齒狀，像背光又像刺，還有貌似趣味競賽常見的彩球。畫面上平塗的筆觸帶點未完成的留白，宛若塑膠材質，讓觀者彷彿看見一幅戲謔十足的「聖像畫」。

〈普渡眾生〉裡「聖像畫」的敬畏恐懼消失了，信仰對象也不成樣、不成形了。這隻蛙「神」的背影，似乎曾現身在另一幅〈大面神〉（1998）（圖版2）醒目的圖騰刑台中央，被緊緊地鎖住，莫非〈大面神〉是〈普渡眾生〉的另一藕斷絲連的戲仿或「解構」神聖符碼的側影呢？在〈赤色危機〉（2001）裡，乍看帶有死亡、災難將至的騷動。畫面上彷彿《聖經》〈啟示錄〉裡揭示災難的赤色天使，正攤開巨大的藍翼，彷彿準備發表重大神諭，一旁攝影機裝模作樣地對準他。但看不到垂首天使的五官、看不出表情。這隻可預見人類禍福的天使，本身卻像是什麼也看不清楚。難道「天使現身卻什麼都看不清楚」的這種荒謬，就是難以說清楚的徵兆嗎？誰又知道是不是冒牌天使呢？難以解答的命運之謎，難以被安撫的徬徨。

在林英玉深沈繁複的畫境裡，依然透顯出卡爾維諾（Italo Calvino）所言的「削減重量」的企圖心。林英玉將尼采（F. W. Nietzsche）在〈飲酒之歌〉所言的「歡樂比痛苦更深沈」的生命意境[8]，化為油彩畫境裡人性冒險與漫遊的旋律。他滑向禁忌越界的邊緣，以浪漫的踰越與優雅的猥瑣，捕捉了心靈暗夜裡對權力意志的鳥瞰美感。在這樣深沈的生命視域裡，「削減重量」其實就是一場涉身其中、又要超乎象外的不可能任務。

但「削減重量」對於我們所生活的世界，又是多麼重要的任務呀。我們所庸庸碌碌生活的世界裡，正遭逢難以承受的心理與生理上的污染與操弄，彷彿面對希臘神話裡蛇髮女妖美杜莎（Medusa）冷酷殘忍的凝視，生命正在硬化成為石頭[9]。藝術家要對抗的就是心靈的硬化。垃圾廢棄物的烏煙瘴氣、潑辣剽悍的熱帶氣候、酒池肉林裡痛爽的歡唱、直視死亡猙獰的恐懼、權力鬥爭的滿目瘡痍、風雨欲來前的寧靜……，在林英玉的畫面上，它們變成一場場優雅不見血的血淋淋詩篇。「猥瑣」與「暴力」因幻想的偷渡與變貌，呈現出謎一樣的、與現實之間的距離感，甚至漂浮著童趣的幽默，而殘酷與焦慮又悄然地躲藏在優雅的童趣之後。因此，林英玉的畫作又老又小，像孩子般任意塗鴉變身的輕盈，又像老成遲暮者的凝眸，像難以走出的陰森夢境中不安的星光，又像企圖見證動盪時代漫漫長夜的心靈地圖。

III.

　　除了無臉之臉，環形尖刺也是林英玉圖像裡經常若隱若現的精彩曖昧意象。上述〈同花大順〉的排風器鋸齒人外，在〈二次秘境會談〉（2002）的茂密熱帶植物林裡，蛋頭昆蟲人滿身尖刺、下探的肉身，以及周遭彷彿動物般狂野的叢林或深海植物，彷彿即將進入起乩或性高潮般的密契經驗的剎那。〈漂島〉裡心形人綠色背光的鋸齒狀，在遠方揚起的腥紅旗的時分，迎向眼前的迷亂與騷動。在〈喜連來〉（2007）尖刺從向外轉向內，像黥面、印記、彩妝或醉酒似地長在拿著麥克風的黃色一號渾圓的臉上，看不出表情又充滿表情。黃色一號汽球般或動漫圖案般的魔幻造型，和旁邊的桃色二號遙相呼應，黃色憂鬱與桃色無辜，和周遭歡騰的熱鬧，都被「夜」的迷離捲進一場一言難盡、永遠唱不完的情歌幻境裡。

　　在〈八方合境〉（2003）裡，早已出現KTV歡唱場景，林英玉一唱再唱，再來〈喜連來〉與〈樂舞台〉（2008）。〈樂舞台〉手握五星項鍊的紫色陽具人，腰際上懸掛著的環形尖刺的呼拉圈，像被當玩具的國徽。〈樂舞台〉的場景隱約呼應了〈漂島〉詭譎的集體騷動。藍色在〈樂舞台〉已經不只是〈赤色危機〉中的大翅膀，而是蔓延、擴散、無所不在。〈樂舞台〉畫面上不只是對藍色蔓延的焦慮，色彩與布局出現了藍色和紅色相混之後，紫色的勃起。

　　林英玉的畫面不斷以「偷」一般、既隱藏又顯現的曖昧形式，揭露出這種搶奪「永遠都得不到」的權力欲望時的亢奮、劍拔弩張，以及焦慮感，不管是愛情遊戲，還是政治角力。擁有權力者在愛情的瘋狂或在政治奪權的瘋狂狀態裡，永遠充滿對決的張力與活力。意興風發也好、痛苦療傷也好，握住麥克風的當下，變成嘶吼的非人之人、非獸之獸。然後，人變成了麥克風，大聲地吐露那全天下都得「聽」我的權力欲望；越唱越爽，越爽越寂寞，最熱鬧的舞台也正是最濃烈的寂寞所在。畫面上不斷再現的環形尖刺，究竟要刺向誰呢？或者擔心被誰所刺傷了呢？是個人內在的虛無與孤寂嗎？是共同體在認同上的失落與焦慮嗎？這些不斷變形的「刺」，一次又一次藏身在半寫實半抽象的曖昧筆觸中，不斷變形。

　　林英玉作品中「凝縮」的詩意，將繁複的視覺意象之間的衝突與斷裂感，在曖昧的色調與布局中拼接與轉化，讓畫面上散發著不和諧中、和諧的騷動感。畫面上所釋放的不是黑暗之「光」，而是透過晦暗之「暗」的揭露──透過隱藏卻反而揭露出來的衝突與無厘頭。在這樣欲蓋彌彰、欲說還休、「偷」一般的曖昧裡，揭露了所隱藏的意義歧異與對立的統一──那種挑戰原先理性設定底線的思想暴力。讓那畫裡的形象宛如暗夜裡的星圖，在隱藏中，與被「夜」的吞沒中，照亮了原先不被認出的「屬己」性（authenticity），花透過變成不是花而更像花的狀態、人透過變成獸、變成植物，而更像人的處境，比真實更真實的藝術生命。

　　此外，林英玉畫面的色調與筆觸，就本文已提及的這些作品來看，那些貌似未完成的平塗筆觸，像記不清的夢境，又貌似廉價、粗製濫造的贗品（牌樓布景、玩具、人體模型、動漫草圖）。這裡頭藏有藝術家刻意留白的神秘感，再加上那半寫實的畫風既影射了仿冒舶來品的贗品趣味感，也企圖將本地土產的親切感透過變形的組裝，產生了似曾相識、又不知來歷的恍神。這種意猶未盡的詩意，將原先那種貌似廉價贗品式的未完成的第一印象，拉向另一種萬物有靈式的生命變貌、嘎然而止的視域。

　　這種彷彿停不下來的「變形」創作路線，究竟是怎樣的欲望在林英玉的心裡潛伏跌宕呢？莫非是屬於國族、性別、階級的認同與衝突的焦慮嗎？或者在這「共同體」的關注之下，還有那更難以辨明的，更原初的、不可知的「他者」凝視的恐懼呢？「變形」相對於另一個凝視「我」的「他者」，不也帶有逃離「他者」的凝視或禁制──「偷」、「偽裝」、「猜猜我是誰」的驚奇快感嗎？偷夜之夜，偷歡之歡。林英玉作為一位剛剛嶄露頭角的創作新秀，步入「中年」的生命歷練或許反而是祝福，尤其如果作為一位時代靈魂的見證者、潛獵者與預言者，步入中年，正是將過去一切反芻回顧、去蕪存菁，推向精神變貌新生的渡口。

　　這時，我想起在上個世紀初、那個動盪騷動時代的先知魯迅，所寫出的「野草」。野草根本不深，餐風飲露、兀自腐朽、兀自歡喜，在死亡中大笑，不斷蔓生滋長，互相吞噬，快速地開疆闢土，也快速地被抹除已占有的過去[10]。林英玉不同畫作之間多樣變動流竄的「超現實」意象，每一種若隱若現的愛與恨、喜與悲，都因短暫的萌芽而令人驚喜，也因為短暫的驚鴻一瞥，而留下撲朔迷離的意猶未竟。林英玉尚未明顯定型的畫風，像野草一般的變形夜歌，在野心與玩心之間兀自吟唱蔓延。

（作者為真理大學宗教學系教授，本文原刊於2008.4《漂島春行──2008林英玉個展》專輯）

8. 尼采（F. W. Nietzsche），〈查拉圖斯特拉如是說〉（Also Sprache Zarathustra），林建國譯（台北：遠流，1989），頁366-376。

9. 卡爾維諾（Italo Calvino），〈給下一輪太平盛世的備忘錄〉（Six Memos for the Next Millennium），吳潛誠校譯（台北：時報，1997），頁15-18。

10. 魯迅，〈野草〉（台北：風雲時代，1993），頁1-2。

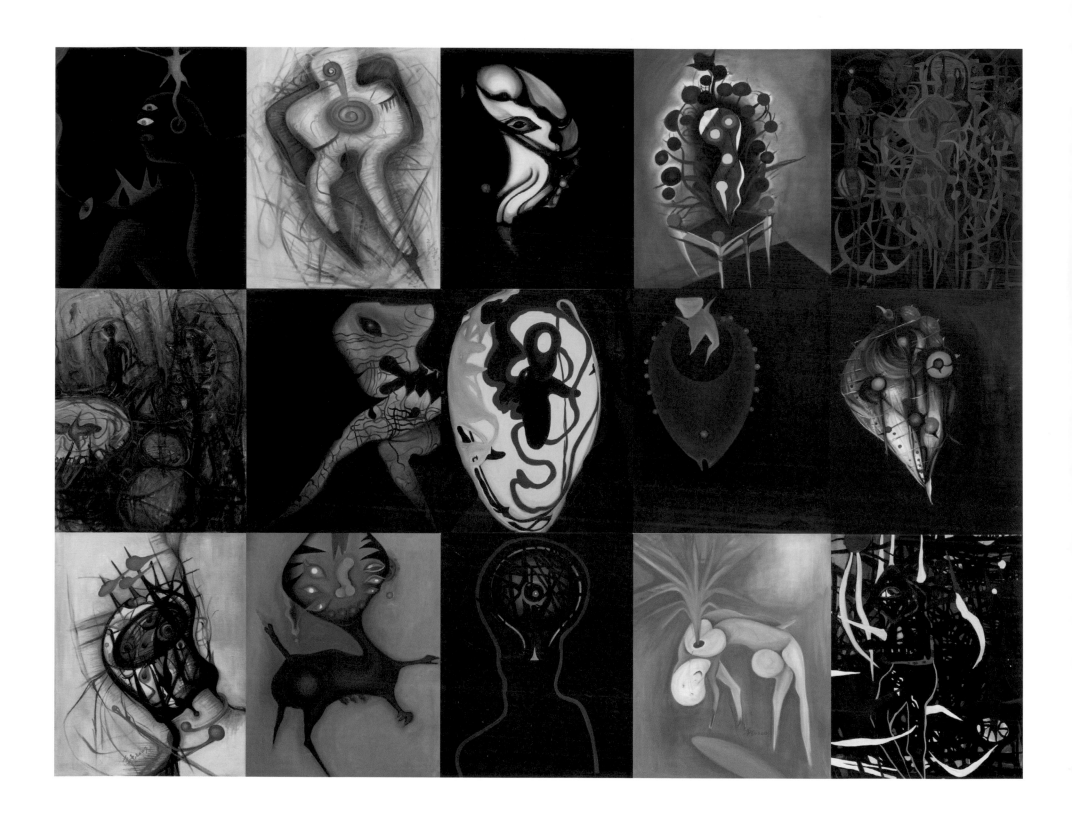

24.
眾生我相　2005～2007　油彩・畫布
Images of Beings　Oil on Canvas　273×365cm

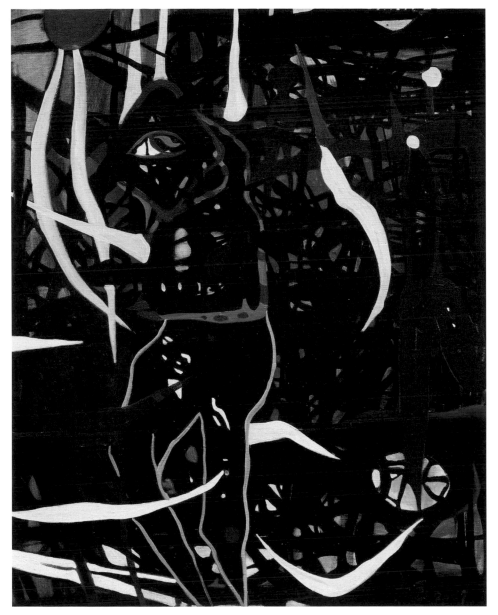

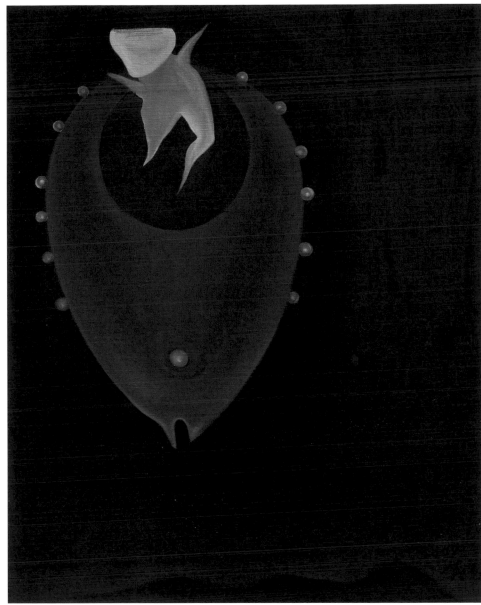

25.
祭壇　2007　油彩・畫布
Altar　Oil on Canvas　95×71cm

26.
魅　2007　油彩・畫布
Snark　Oil on Canvas　95×71cm

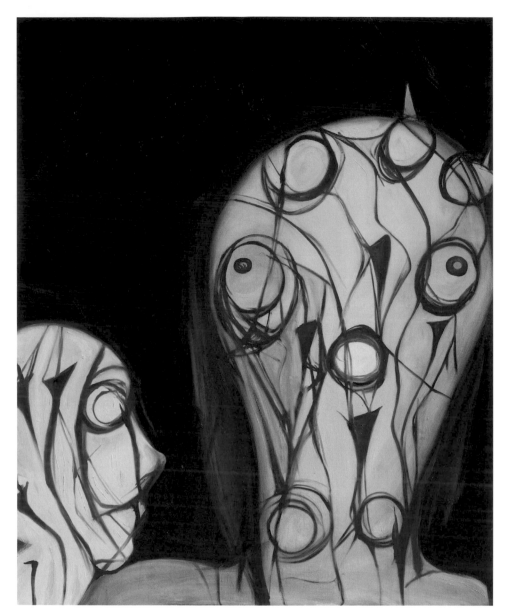

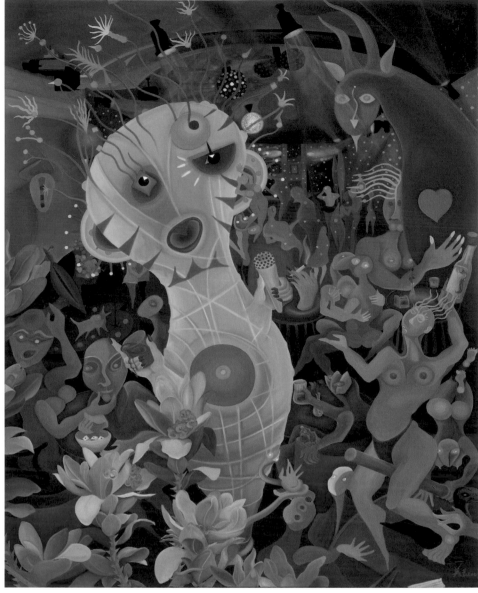

27.
母與子（縈） 2007 油彩・畫布
Mother and Son Oil on Canvas 163×139cm

28.
喜連來 2007 油彩・畫布
The Successfully-coming Joy Oil on Canvas 163×139cm

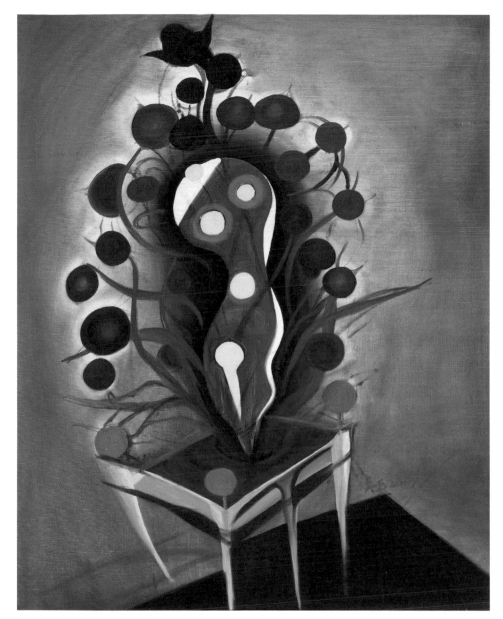

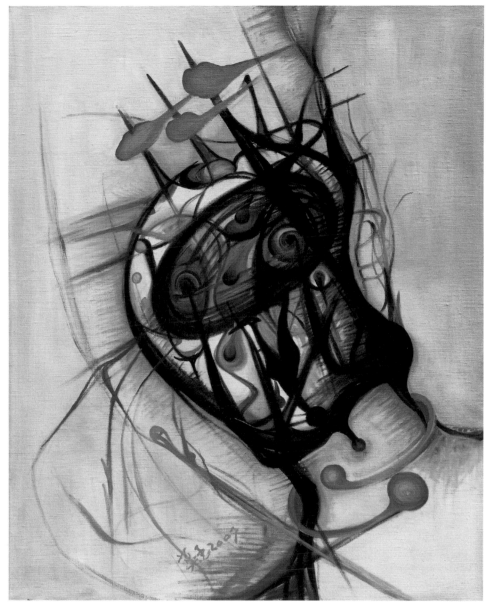

29.
立於盆景中的我　2007　油彩・畫布
It Is I who Was Standing in a Bonsai　Oil on Canvas　95×71cm

30.
紅眼　2007　油彩・畫布
Red Eye　Oil on Canvas　95×71cm

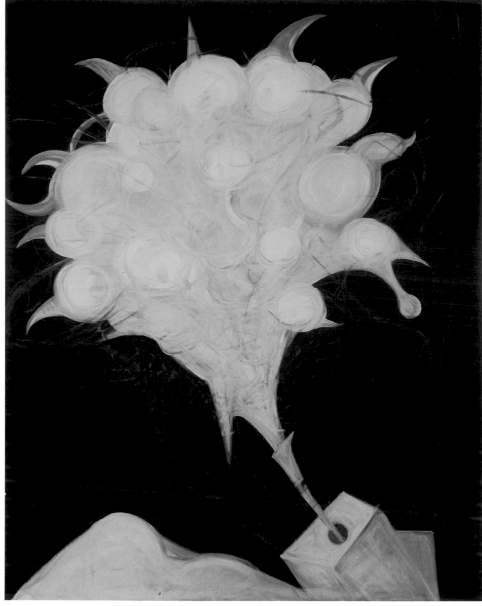

31.
紫色精靈　2008　油彩・畫布
Purple Fairy　Oil on Canvas　91×73cm

32.
夜玫瑰　2008　油彩・畫布
Night Rose　Oil on Canvas　91×73cm

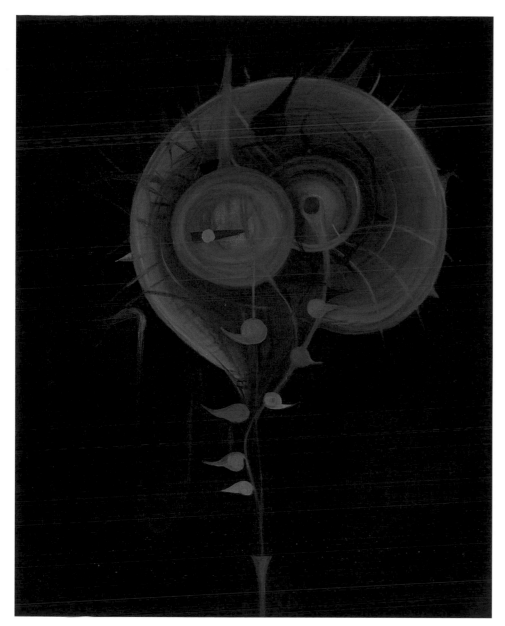

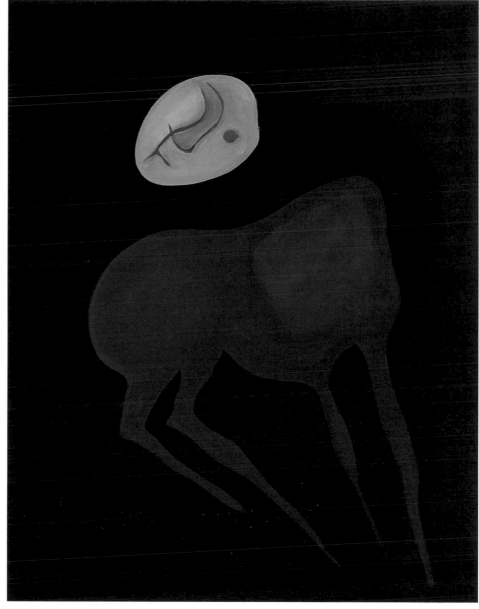

33.
夜談花　2008　油彩‧畫布
Talking About Flowers at Night　Oil on Canvas　91×73cm

34.
劇場　2008　油彩‧畫布
Theatre　Oil on Canvas　91×73cm

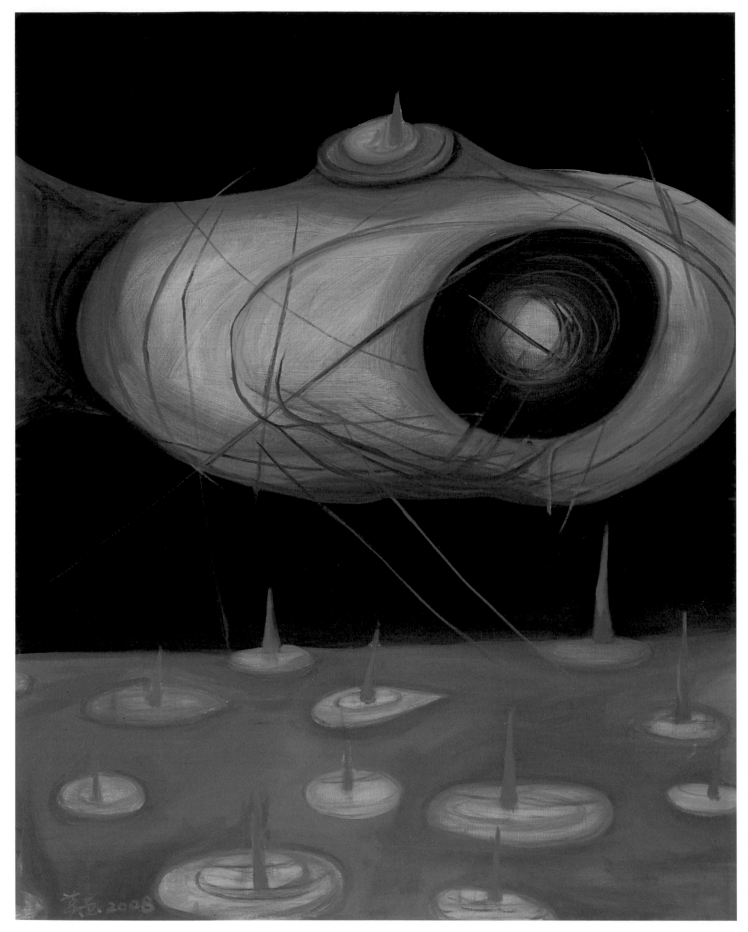

35.
春雷
2008
油彩・畫布
Spring Thunder
Oil on Canvas
91×73cm

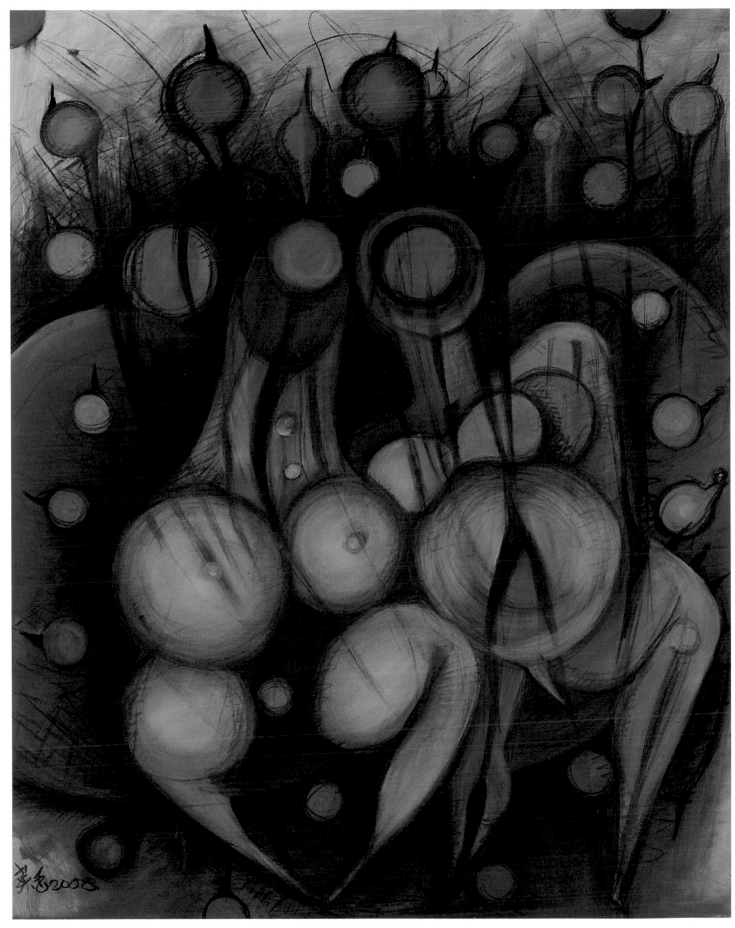

36.
粉蛤
2008
炭筆・油彩・畫布
Pink Clams
Charcoal Stick and
Oil on Canvas
163×139cm

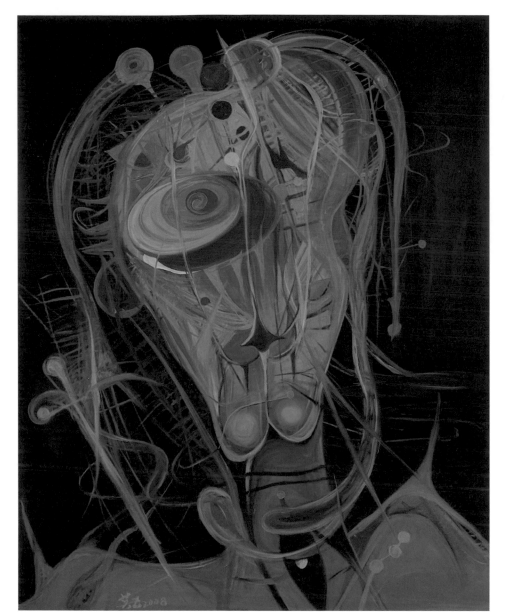

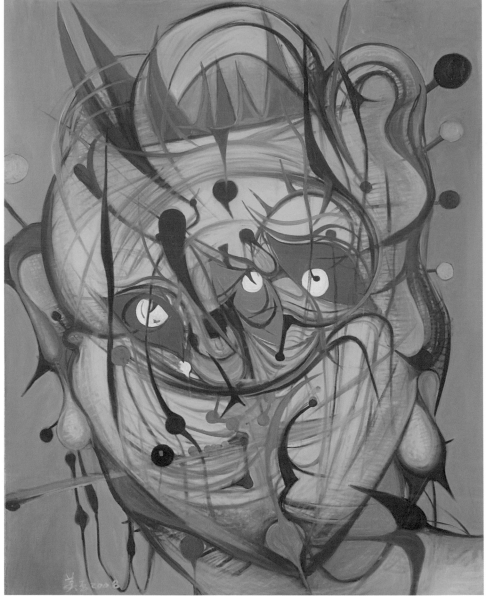

37.
夜判官　2008　油彩・畫布
The Night Magistrate　Oil on Canvas　163×139cm

38.
美男子　2008　油彩・畫布
A Beautiful Man　Oil on Canvas　163×139cm

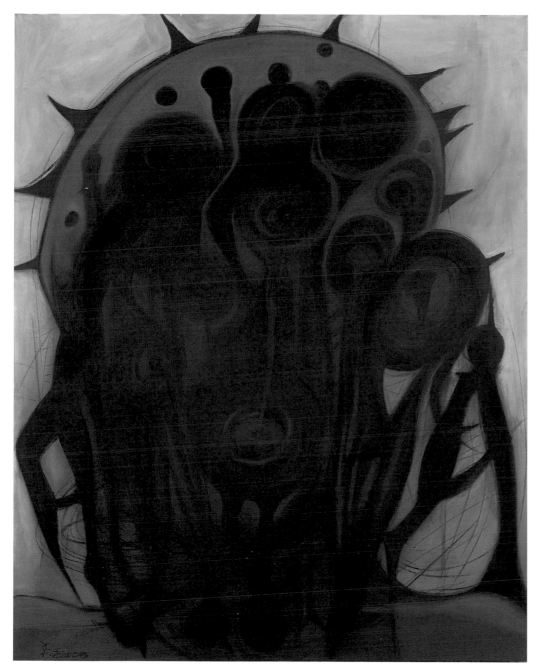

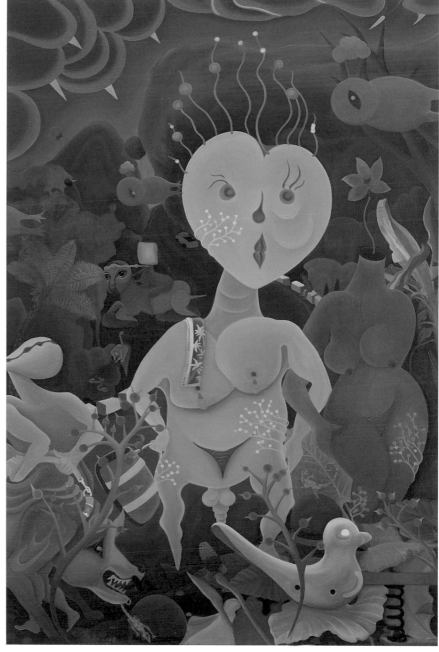

39.
英雄　2008　炭筆・油彩・畫布
Hero　Charcoal Stick and Oil on Canvas　163×139cm

40.
一線天　2008　油彩・畫布
The Narrow Gorge　Oil on Canvas　295×195cm

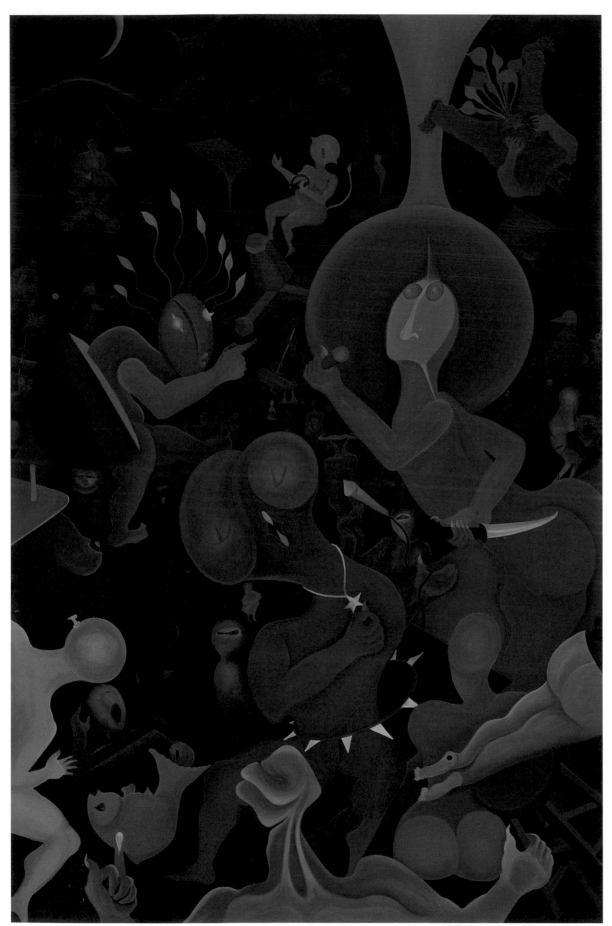

41.
樂舞台（一）
2008
油彩・畫布
Music Stage I
Oil on Canvas
295×195cm

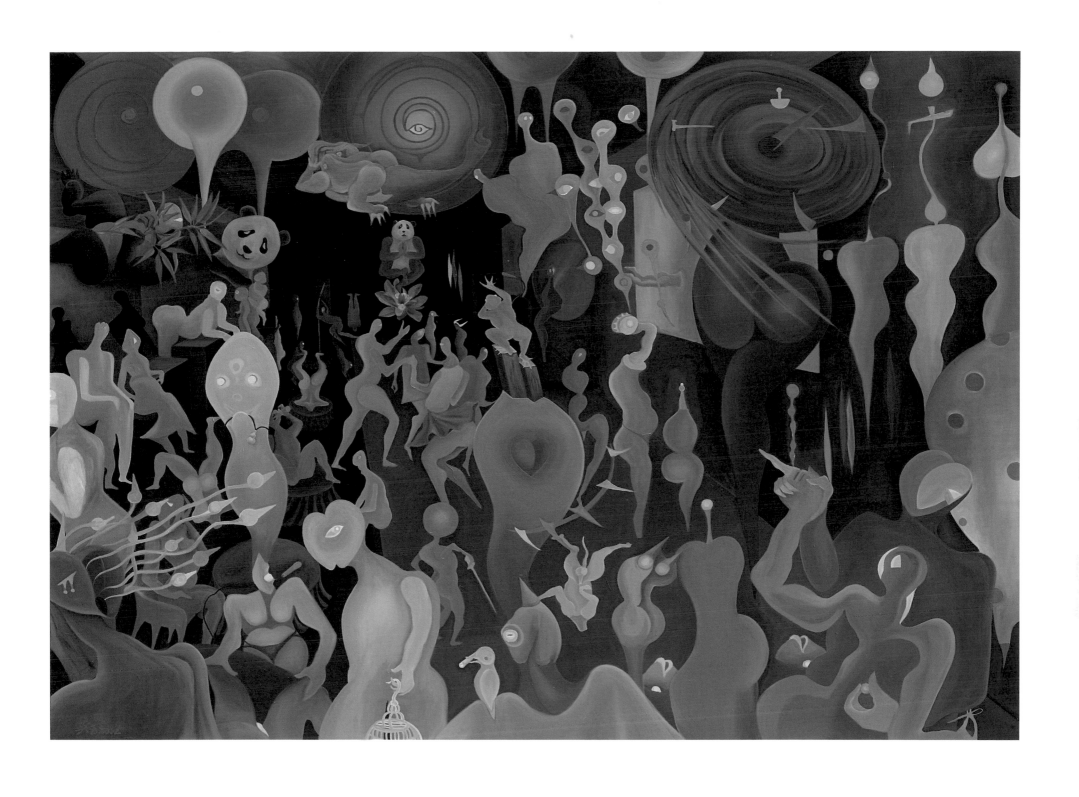

42.
樂舞台（二） 2012 油彩・畫布
Music Stage Ⅱ Oil on Canvas 174×242cm

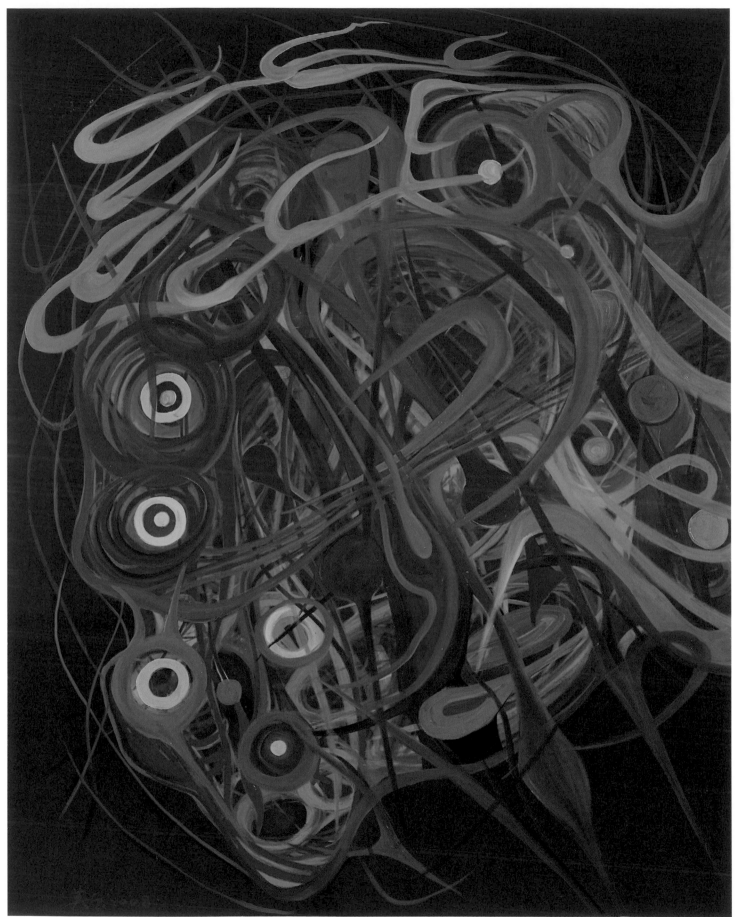

43.
潛獵者
2008
油彩・畫布
The Hidden Hunter
Oil on Canvas
163×139cm

44.
紅色印泥　2008　炭筆・油彩・畫布
Red Ink Pad　Charcoal Stick and Oil on Canvas　194×479cm（pieces）

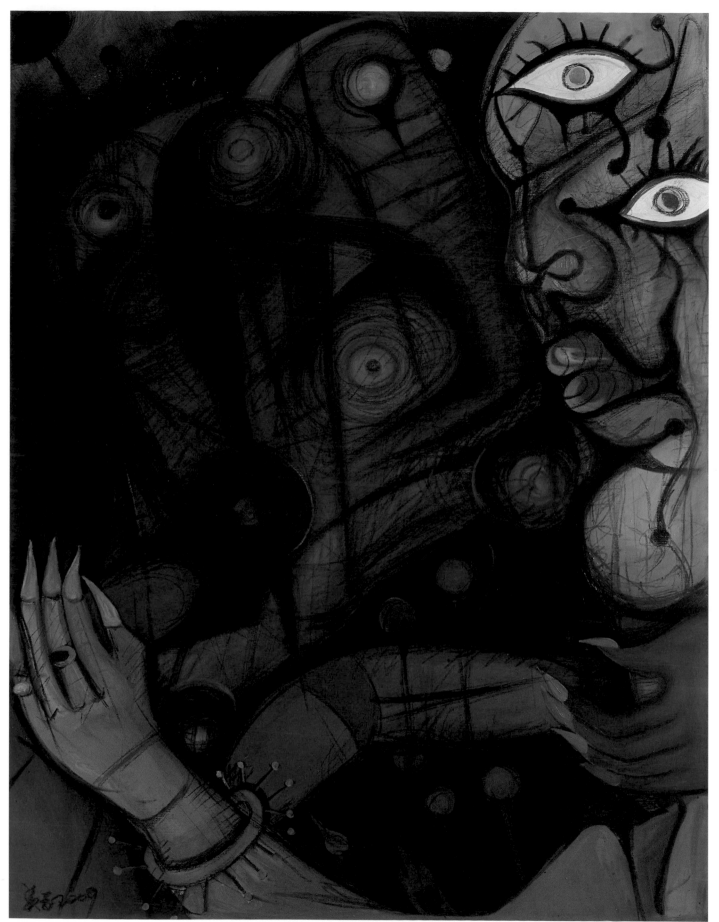

45.
愛情靈丹
2009
炭筆・油彩・畫布
Love Panacea
Charcoal Stick and
Oil on Canvas
117×91cm

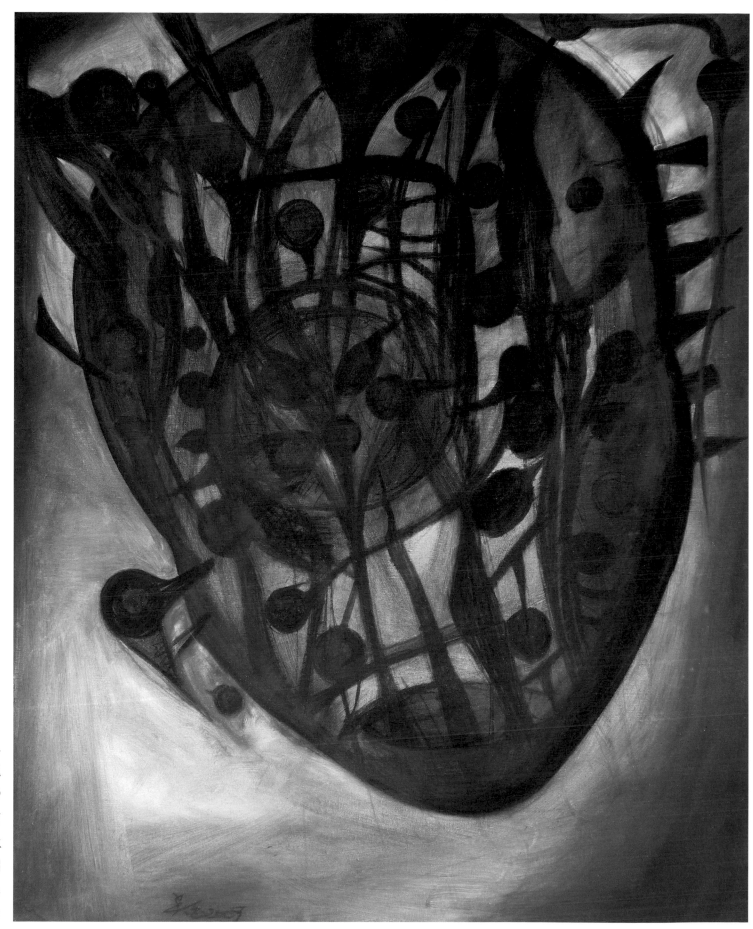

46.
神貌
2009
炭筆・油彩・畫布
The Look
Charcoal Stick and
Oil on Canvas
163×139cm

暗夜老鎮角落裡的孤獨靈魂

讀林英玉2011年在台中A7958當代藝術的雕塑個展

■ 黃海鳴

前言

　　一位接近五十歲、從來沒聽過名字、看過作品的藝術家林英玉，因為知名藝術家黃步青、知名藝術史家蕭瓊瑞等的推薦，幾度匆匆從台中帶著還沒有完成的雕塑作品的照片來找我。他神色匆忙、面帶倦容，我知道他馬上又要趕回台中，當然我沒有辦法對於尚未展出，甚至還遠遠未完成的作品說什麼、寫什麼，我只是認真的看、仔細的聽。但是，一次、兩次、三次……那些只是草稿、粗胚、未上色琢磨肌理的塑像，逐漸有了生命，有了震懾人的能量、有了稍為能夠開啟另一個世界的視覺思維架勢。對於這些還不太成系統、初次見到的作品組合，其實還是很難掌握得很好，因為我不知道這些創作是從怎樣的脈絡一路發展過來的，我對於能夠創作出這樣作品的人仍然十分生疏。

　　我開始讀他提供的其它資料，1962生於台中縣梧棲鎮，畢業於省立大甲高中美工科，曾經從事多年的藝術景觀的工作，之前沒有什麼讓他覺得值得寫的展演經歷。2005年之後藝術活動密度非常高，同年獲得廖繼春油畫創作獎入圍，並參加國立成功大學藝術中心的「藝術與信仰」聯展、2006年又在國立成功大學藝術中心舉辦「暗渡禁區」油畫創作個展，2008在台中20號倉庫舉辦「漂島春行」個展、2010在台南102畫廊舉辦「山鬼夜集」個展，翻開畫冊簡直怵目驚心，幾位評論都用多年難得見到的賣力態度對待他的系列創作。台灣當代藝壇在2000年之後的主流表現方式是冷調的，抽離的，嘲諷的；像他這樣把自己身陷在暴風圈、杜鵑窩、火窟、淫窟、惡夜、甚至地獄中心的創作態度幾乎是絕無僅有的。不要說最近幾年沒有，在解嚴後的那幾個瘋狂的年頭，也很少有藝術家能夠維持同樣的強度及投入，特別是維持同樣的精神張力。

　　說實在，這類的主題使用系列的大幅繪畫是比較容易表現的，看到他在台中鐵道20號倉庫中的個展場景，那幾乎就是一個邪門異教的神殿的壁畫浮雕系列，在其中也稍為能見到他在藝術景觀工作所培養出來的對於三度甚至包含過程的四度環境空間的掌握能力。當這麼複雜的表現內涵與感覺形式，要凝聚在單一的雕塑形體中，那要有更簡潔而強力的表現，就如同梵谷的那雙有名的農夫的鞋子，哲學家海德格努力地告訴我們，梵谷是如何單單透過那一雙鞋子就開啟了整個的世界。這次的展覽是雕塑展，我們如何去看他的雕塑作品，以及他要如何解決轉變表現媒體時所要面對的轉換以及取捨的課題。

　　回顧他這幾年的重要個展，2006年的「暗渡禁區」與2008年的「漂島春行」比較接近，而2010的「山鬼夜集」已經明顯地有重大的改變。真理大學宗教系副教授王鏡玲用〈偷夜之夜，偷歡之歡〉的標題來進入林英玉個展〈漂島春行〉的畫境，並對於雌雄同體、人獸同體的生命，與進／出／困於夜、消失於夜的存在本質有非常深刻的剖析。奇特的，蕭瓊瑞在寫〈暗渡禁區〉時一開頭就問：「林英玉是男生，還是女生？」並將〈暗渡禁區〉的展覽中作為海報的〈八方合境〉（圖版9）這件作品解釋為：「描繪的是台灣常見的夜店景象，一場夜店縱情的娛樂，就像一場宗教慶典的祭儀」。可是在這如宗教儀式般的縱情夜店中，主角通常是女性，一個以第一人稱出現的女性，或是第一人稱出現的雌雄同體雙性。這樣的判斷是因為這些身體具有強烈的觸覺感，以及強烈的從內部感受來自各個部位的敏感觸覺的經驗。在他的作品中，我們處處能夠體會到他對於不同生命的內部狀態的強烈細膩感同身受的特異能力。這裡面有無所不在的直接觸覺，但是這裡面也充滿著致命的孤獨，每一具肉體都困在當下自體亢奮或極度的孤寂之中，既沒有過去，也沒有未來，毫無任何

的出口。但我們也看到他那些奇怪的生命正專注在一個準備發作或爆發某種難以預料的歇斯底里能量的前一瞬間，這些表現都是極具張力的。

依照蕭瓊瑞的說法，2006首次大型個展「暗渡禁區」相當的矚目，2008第二次個展「漂島春行」在台中20號倉庫，畫面更為流暢、成熟的風貌，2010在台南102畫廊的第三次個展「山鬼夜集」，顯示他持續而深入的創作思維與成果。蕭瓊瑞又強調：「歷經盡將近十年的全力創作，位在台中鄉間山腳下的工作室，越成為他心靈安頓，自我實現的靈修所。白天的紛擾過盡，安靜和昏黃的夜色來臨，山中的淒清，伴隨著畫家長夜創作的漫長時分；偶而呼嘯而過的汽車或摩托車聲，亦發襯托其他時間的靜寂和淒清，這是山鬼夜集的時刻……。」

在他2010年的個展「山鬼夜集」中，熱的情慾的肉體環境消失，異體的肌膚糾纏以及細如纖毛的敏感外來接觸都一起消失，換來如同黑色膽汁的無邊黑夜，以及從自身長出的黑色斑紋及黑刺。2009〈有朋自遠方來〉（圖版74）、2010〈跨年夜〉（圖版72），應該有人共享的時刻，兩個人形怪蟲，全身長刺困在無邊的寒夜之中。2010〈夜山貓〉（圖版73），一隻具有人的下半身的山貓，哀傷的跪在山中涼亭邊，旁邊有不少赤裸的人體，他們是睡著了，還是死了，這裡是墓地嗎 2010〈山崖路石〉（圖版70），黑夜的山路上，孤獨的人和整個黑暗冰冷的充滿裂紋的山壁合而為一，這裡說的是孤獨的藏身在惡夜山壁中的鬼魂嗎？對我來說，這些表現是刻骨銘心的。相對於2008的〈春雷〉（圖版35）、〈夜玫瑰〉（圖版32），以及2009〈愛情靈丹〉（圖版45）中還有的期待與夢想的強烈孤寂，這裡呈現的是更深的孤獨，不是任何一個他人所能解除的孤獨。走筆到此，我們已經稍稍準備好，可以勉強進入他的雕塑作品。

2011的作品，一小部分首次出現在「暗渡禁區」，例如2003的〈春花夢露〉（圖版7）、2006的〈狩夜〉（圖版15），大部分首次出現在「漂島春行」，例如2007〈縈〉（圖版27）、〈眾生我相系列〉（圖版24）、2008〈一線天〉（圖版40），小部分首次出現在「山鬼夜集」，例如2009的〈幡〉（圖版64）我也將稍做對照。

展出作品的分類與分析

[第一類] 人間地獄

1.〈霓虹與夜鷺〉 H25cm 鑄銅 1998

屬於古老的、欲望的、銅臭的、地獄的世界，一支具有巨大感的畸形怪獸，一隻軀體腐爛、由兩個只有半邊的女體及鳥類腳爪、翅膀、奇怪的如同禿鷹頭部或是巨蛆所構成、散發著屍臭的怪獸、魔鬼。是一隻能遊走於生死世界的怪獸，或是一隻沉淪於腐爛欲望商業的世界中的大淫獸，看起來有點像是色情產業的保護神。如果很多人都說一件好的作品能夠展開了一個世界，他的作品多少也展開了一個真實的隱藏在社會下層的邪惡的世界。

2.〈合歡〉 H25cm 鑄銅 1998

和前面的〈霓虹與夜鷺〉有些類似。兩對殘缺糾纏的大腿及中間地帶的亢奮雌雄性器官，沒有軀幹、沒有頭部，身體呈現一種雜亂、失序、腐敗、原始、畸型的類人／動物的狀態。把這類作品放在活殭屍的脈絡中也是可以。

3.〈吻〉 H65cm 鑄銅 2010

在這裡身體的其他器官都已經消失，身體就是吞噬或被吞噬的身體，一種奇怪的大型原始時代留下來的超級大甲蟲／大青蛙，一種貪婪的古生物，一種會互相吞噬帶有甲殼的古生物。什麼是吻？說得好聽一點，難道不是分離的兩個個體合而為一的動作？說得露骨一些，難道不是將對方完全吞噬、或將對方完全塞滿的動作？

4.〈夜行獸〉 H65cm 鑄銅 2010

一隻像貓、麒麟、蟋蟀、甲蟲、毛蟲，非常有能量，具有強大魔力、能自體發光、能完全變態的夜行動物。牠非常得意、充滿欲力、並且完全能了解人的意念的超級神怪、異形。牠當然就像貓一樣能夠靜悄悄的到達任何地方，無人能夠抵禦、無牆能夠抵擋。它到底是雄的，還是雌的，從後方看起來更像是性慾非常強的雌雄同體。民間風俗中，狗是能夠看陰陽界的動物，而貓則是能自由進出陰陽界的動物。牠不光是夜行獸，還是陰陽獸。

[第二類] 暗夜瘟神

1.〈山影〉 H75cm 鑄銅 2010

夜間、某種被集體的神怪靈魂所占據的身體，雖然目前處於靜態，但充滿了可能變成任何東西的張力。

2.〈狩夜〉 H45cm 鑄銅 2010

夜間、某種被集體的神怪靈魂所占據的身體，他只需內觀就足以撐起一個豐富自足的世界，甚至他是糾纏永遠不得清楚得亙古與當下相連糾纏的世界，他會瞬間變成什麼可怕的生物？

3.〈夜巡〉 H65cm 鑄銅 2010

某種夜間出現的半人形怪獸、沒有人的頭腦、如果有，他的頭腦就長在骨盆腔、身體錯置，隨時能夠變化的異形身體、油光光、夜間會出現在新舊時代混雜的城市鄉鎮街道的怪物，它會在暗夜擊殺倒霉或是命該絕的犧牲者？

4.〈冷風〉 H85cm 鑄銅 2011

夜間會在冷清的街道上靜靜的跟在人的後面，完全看不見但又冥冥中感受得到的一個能夠改變街道的氛圍、氣候，甚至盛衰的神魔。

5.〈潛意識〉 H70cm 鑄銅 2011

身體乃是一個無限轉變形式的容器，裡面裝的東西才是主要的，但是這些東西似乎是某種進入且寄生在一個與他人無任何關係的人體腦內的異形。對了，作品中像性器官的東西是異形入侵人體腦部的注射器。社會中充滿著心靈空洞的遊魂，等著異形入侵注射強烈的集體到每一具心靈空洞的身體軀殼。

6.〈女高音〉 H152cm 玻璃纖維 2011

偉大歌唱家的動人演出難道不是將身體裡寄生已久的鬼怪神魔全部驅逐出來，假如技巧高超甚至還能附近眾鬼神魔合作演出的過程？全身的所有孔竅都是能唱歌的嘴，也在全心歌唱宣洩之後，現出隱藏的在內部的由眾鬼、神、魔、各種的古生物、各種新舊生化機器雜陳的異形身體。這件作品將他的空間的擴張性發揮到極致。

[第三類] 能夠被進出的身體場域

1.〈慶生宴〉80cm 鑄銅 2010

一個巨大的頭像、具有古生物怪獸的皮膚，從他的眼睛部分生出一個有野獸頭部的小孩，似乎是一個像哪吒性格的小孩，他應該會飛天。此外，那個巨大的頭像眼睛同時也是性器官，它的四周有星光環繞，應該是一個能夠不斷生產出不同小世界的玄門。

2.〈玄關〉 H155cm 玻璃纖維 2011

像是古老的廟、古老的房子的雕花鏤空的窗戶，窗戶上的奇特花紋，定義了住在裡面的生命，以及能夠穿透進來的生命，這整個空間是一個能兼容並蓄動物、植物、神鬼人共生的神奇古老的世界，它從開天闢地時就開始了。

3.〈空花瓶影〉H155cm 玻璃纖維 2011

像廟的空間，但又散發強烈的現世感。這個空間混合著情慾、宗教與商業的奇特氛圍。這個大雕塑實際上是一個無頭的半身像，在切斷的脖子處長出三個花苞。它雕花鏤空的身體界面上，糾纏著極為複雜的內容，當內部裝了燈光的時候，除了本身的半透明感如黃金的質地外，從裡面流洩出來的光線及圖案，將改變整個展覽空間。在林英玉的繪畫作品中，能夠輕易的表現外部的威脅或是外部的引誘與被圍在中間的人物之間的複雜關係，這間有燈光的鏤空雕塑多少也傳達著這樣的關係。

[第四類] 陰陽界逍遙遊

1.〈午後〉 H210cm 玻璃纖維 2011

作品中，身體是一個奇怪的畸形殘缺未成熟但總是被寄生的軀殼，他是一個半透明的蛹，可以看到裡面的半成型的內臟、體液。在安靜的外表裡面藏著奇怪的集體潛意識的複雜靈魂。除了製作技法的不同外，這件作品基本上和其他的並不相同，雖然身體中潛藏著各種奇怪的能量，但是他更接近正常的人世間，只是午後的光影讓他身體內部的奇異因子開始蠢動。

2.〈逍遙獸〉H210cm 2011

就技法而言，他和上一件是類似的，且他也因為帶有快樂正面的表現而和大部分其他作品區隔開來。「逍遙獸」是一個連結古代當代、神鬼人動物植物昆蟲等能夠在輪迴中交流替換昇華的六畜型態的中介，「逍遙獸」正是因為他可以遊走於六畜的各種狀態的中介物種而稱為「逍遙獸」。無頭、從脖子流出雲狀的靈體，他的尾巴曲折成奇怪的形狀，他沒有蹄，被架高在幾塊舊的磚塊上，看起來有點像是不能真走路，看他的身體，及噴出的能量及符號，他自有另一種有效傳達符號及訊息的方式。

[第五類] 通俗與自體的喜樂

1.〈惹〉 H45cm 鑄銅 2003

具強烈性誘惑的神妖、光滑、有活力、邪惡，整個身體就只是性的象徵。她獨眼，垂直的位在無其他器官的臉上，其實已經完全轉變為性器官。兩個乳房亢奮向上挺立，夾緊的雙腿與原有的性器官結合成為更大的性器官，背上帶刺的鰭，說明牠身上還帶有原始爬蟲動物的某些習性。

2.〈春花夢露〉 H112cm 玻璃纖維 2006

紅色、滑稽、像一朵奇怪的花。但是仔細看時，像心形花的頭部，可以是豐滿的胸部，也可以是豐滿的臀部。那麼接在心形頭部的脖子就令人懷疑，它是否也有可能是男性的性器官。這不光是一朵具有性誘惑的人形花朵，它還是處於性興奮狀態的胸部、臀部、身心合一，性興奮地帶無所不在，似乎沒有明顯外部動作反應，但是兩隻小小的化為張開且擺動的花朵小手，透露了一切。這裡雖然沒有繪畫版中用整園的生猛花草來外化牠的狂喜，那兩隻小手，發揮相當大了作用。

3.〈少年兄〉 25cm 鑄銅 2009

看起來像是靠勞力工作的小工人，應該不太懂得社交，身體瘦小，甚至有些畸形，憨厚、害羞、因不知所措而顯滑稽，看起來他是多麼期待被喜愛。

4.〈少年兄（二）〉 H173cm 玻璃纖維 2010

顏色鮮豔、塑膠質感、男女同體、身體不對稱、多種不太合諧的材料組合在同一個身體上，像是一個出神狀態的乩童，他依然只有自體的無法分享的，甚至是無法控制的能量。

5.〈喜相逢〉 H73cm 鑄銅 2010

憨厚的衰老的怪獸，頭部沒有其他器官任何開口，卻有成排的三隻鬥雞眼、似乎不太知道當下世間的複雜性，只是專心的想念某個遙遠的對象、和想念的對象合為一體，這也說明他和周邊的現實世界完全的隔離，這「喜相逢」竟然是想像中的情境，教人心酸。

小結

　　說他具有強烈的乩童性格，也許太簡單了。這樣說的理由是他的作品，或是他的生命被很多超出一般日常生活的很極端的經驗所貫穿。在日常經驗中，人總是反覆著百般無聊的同一個人的不冷不熱的生活，即使是藝術家也可能同樣，只不過他的技法好，總是可以生產出讓人喜愛的作品。刻意要表現本土特色的創作其實也很容易落入一種貫性圖騰的不斷複製，或是從來沒有進入到深刻的精神內涵，蕭瓊瑞兩次幫他寫評論不是沒有原因的。我記得蕭瓊瑞說過台灣人內心深處仍保有某種狂野性格，我不瞭解狂野的全般內涵，但在林英玉的雕塑作品中，讓我窺見愛熱鬧的台灣性格背後，有多少前現代還未被啟蒙除魅前的集體靈異性格，有多少不同衝動、好色、誇張、強悍、野蠻等性格，有多少不同的孤寂、壓抑、自謔、自棄等性格的強烈矛盾心理特質，或許愛熱鬧、愛奇觀不過是在不適應現代處境中用來掩飾或解決這些欲求與困難的替代方案。林英玉很有爆發力，很有透視到台灣性格內部經驗、並且能將其外化的珍貴能力，是一個可以持續觀察與期待的年輕生猛藝術家，雖然他將近五十歲。

（作者為國立台北教育大學文化創意產業經營學系教授，本文原刊於2011.08《今藝術》）

浮游異世界

談林英玉的另類創作

■ 陶文岳

　　Discovery 電視節目頻道經常播放海洋中的生物景象，一大群顏色斑爛鮮艷的熱帶魚群悠哉地穿梭在美麗潔淨的珊瑚礁中，如果愈往深遠地方探索，不僅造形變 得更為奇特，甚至還散發出炫麗的光芒色彩。海洋生物學家長期調查記錄下深海中的聲音，它綜合的頻率遠超越我們的聽覺想像，看似湛藍靜諡的場域，卻充滿了高亢混雜的魚類聲音，在真實世界裡其實還存有許多超乎我們想像空間的生態，說穿了，都肇因於人類自身感官功能的極限，而讓大自然隱喻了特性。當代藝術家林英玉創作的異世界文化作品，則為我們提供了這類異度空間想像場域的入口，或許單純的來自藝術家內心幻想世界，然而當我們面對其巨大畫面場景時，產生夢幻性的視覺強度更逼近真實世界中的真實。

　　林英玉的創作讓我聯想起十五、六世紀時的畫家西羅尼穆斯・波希（Hieronymus Bosch，約 1450-1516）的作品，在那個被米開朗基羅（1475-1564）、達文西（1452-1519）和拉斐爾（1483-1520）等，義大利三傑的驚世駭俗才華覆蓋的歐洲，中世紀輝煌的文藝復興時代，波西的作品卻獨自散發出另類的光輝，以當代的眼光來看待，和他們三傑的成就相比並不遜色，也可能是當時最偉大的幻想畫家。他的構圖與造型奇特，帶有強烈宗教神秘主義的傾向，被後來的超現實主義者認定為創作先於文字的佛洛依德主義者。林英玉的創作和波希一樣皆充滿了神秘的特質，這些源自他夢境的創作，就像展演著一場又一場光怪陸離的嘉年華話劇。畫面不僅色彩強烈濃郁，到處充斥著不知名野花野草與藤蔓荊棘的圖騰，似人似怪混合體的生物則隱藏於其間，據林英玉的說法，那是一種來自心靈慾望騷動的「異化視界」。雖然都是造形特異的畫面，但仔細探究，其實畫中呈現許多台灣社會現象的反映，看得出他是經過深思熟慮的構思，而有更深 層指涉的象徵意涵：

　　我的生命存在與這世界現有的時間、空間相連結。對現狀反射出作品本身的深沉思考。──林英玉

　　如果體會了他的創作思路，再和台灣目前的現狀相疊合印證，更能體會出其創作的深意。當然沒有藝術學院科班的包袱，林英玉的創作更能隨心性而走，他的畫面共存著「已知、當下和未知」的世界。因為沒有造型與空間設限，令他的創作充滿了視覺的衝突與侵略的擴張性。就如同林英玉思索著台灣過往混雜的多元歷史，殖民文化的省思，從混亂的政治、傳統到當代的現況、經濟與文化的投影與批判，他試著讓畫中出現生物變種的可能性，就像台灣經由荷蘭、中國、日本 和在地原住民混融後的文化，在達爾文「物競天擇」的說法中，強者（適者）生存的理念，「變種文化」回應當前社會現實環境的需求。

　　林英玉認為「人如生物現象：具演化、防衛、侵略是其本能。靈魂軀殼也在演化它自身『鎖碼與解密』的新程式，時代呈現它自身的特性及象徵意義。前述是我對美學的觀照與主張，他自有連橫、合縱過去與未來。在神秘未知潛意識夢境領域裡，真實與虛幻正在雜交混種⋯⋯」。

　　在平面繪畫創作之餘，1998 年，林英玉也開始創作立體雕塑。來自於畫中變種生物的元素，他獨自讓他們單獨走出空問，這些化為實體的雕塑侵入了真實空間裡，藝術家主動試探「虛與實存在的現實意義」，讓雕塑的對象物游走在夢幻與真實空間的轉換，就像他2011年新的展覽：「空・花・瓶・影」，藝術家巧妙的利用其鎮空的雕塑結合光影投射，讓魔幻鬼魅的光影氛圍充斥在展場空間中，這些虛晃的黑色陰影，隨著時空緩緩移動，逐漸烙印在我們的視覺深層而發酵，異類空間的旅遊才將要開始。

（作者為藝術評論家、獨立策展人，本文原刊於2011.6《藝術家》433期）

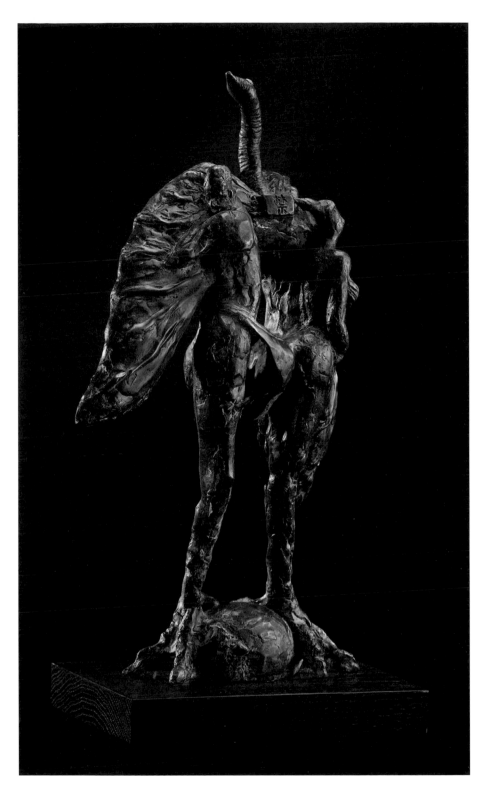

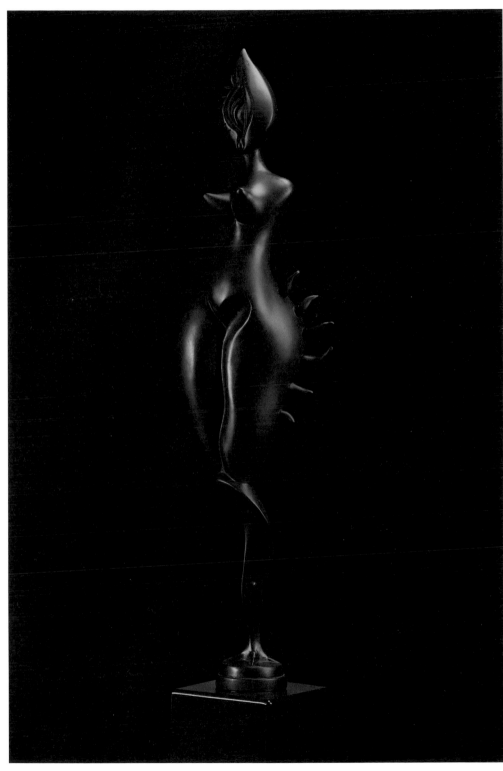

47.
霓虹與夜鷺（比翼鳥）　1998　鑄銅
Neon Lights and the Night Heron　Cast Copper
45×32cm（2/8）

48.
春蕊（惹）　2004　鑄銅
Pistil in Spring （Incurring）　Cast Copper　45cm（H）

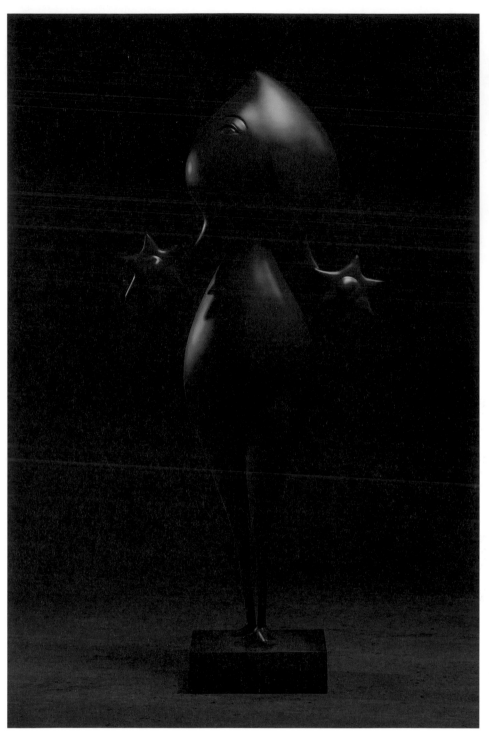

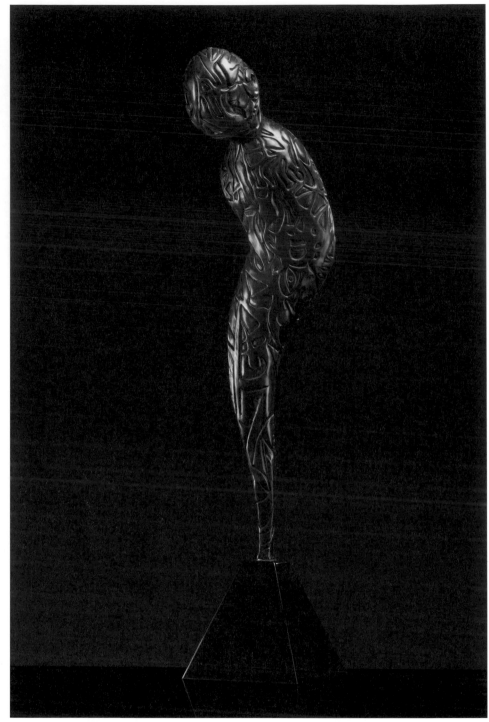

49.
春花夢露　2006　鑄銅
Flower　Cast Copper　112×52cm

50.
山影　2010　鑄銅
The Mountain Shadow　Cast Copper　75cm(H)

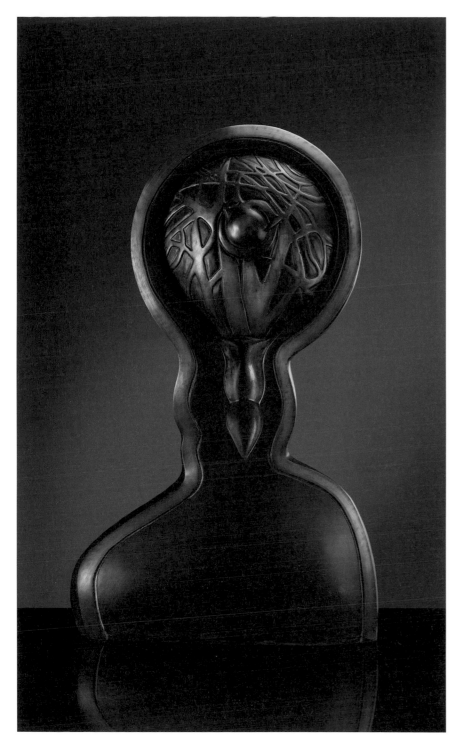

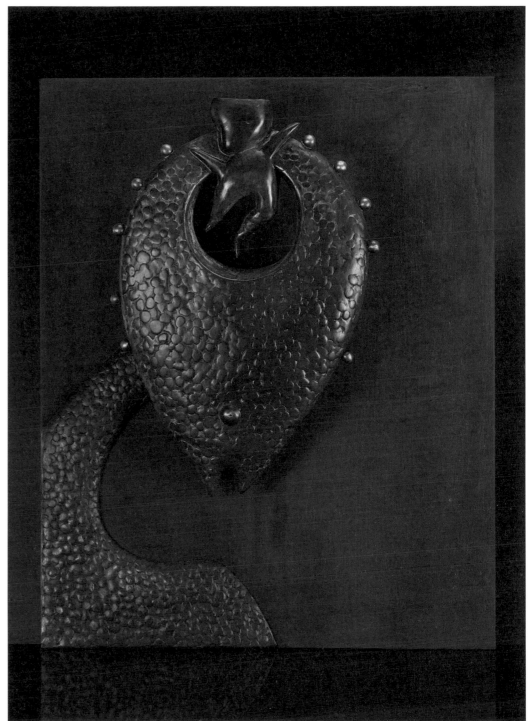

51.
潛意識　2010　鑄銅
Subconscious　Cast Copper　18×45×70cm

52.
慶生宴　2010　鑄銅
Birthday Soiree　Cast Copper　20×55×69cm

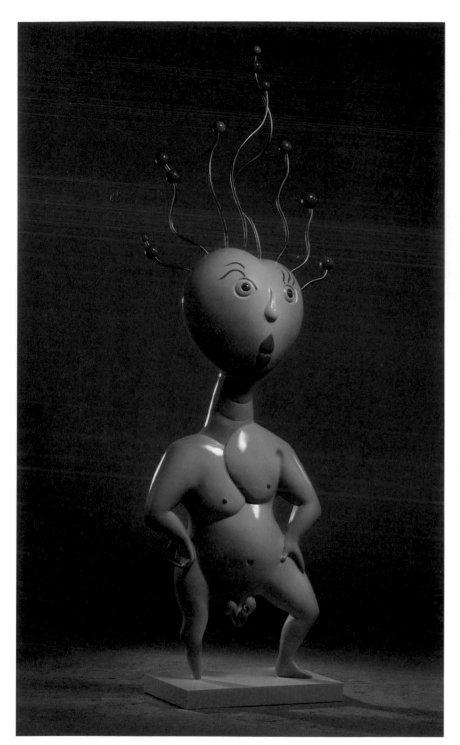

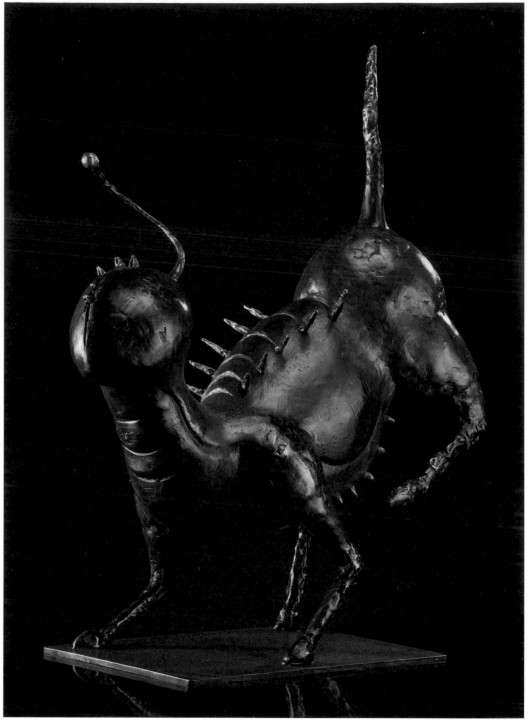

53.
少年兄（二）　2010　玻璃纖維·低溫烤漆
A Young Man Ⅱ　Low-temperature Baking Paint
175×52cm

54.
夜行獸　2010　鑄銅
Nightwalk Beastr　Cast Copper　62×45cm

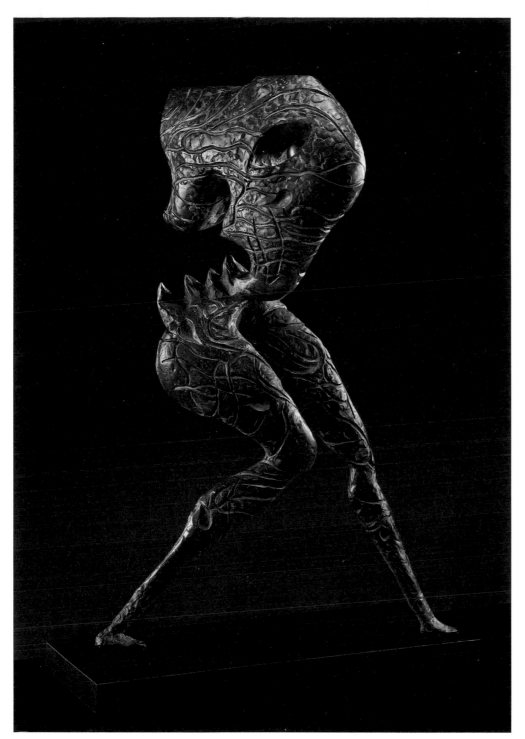

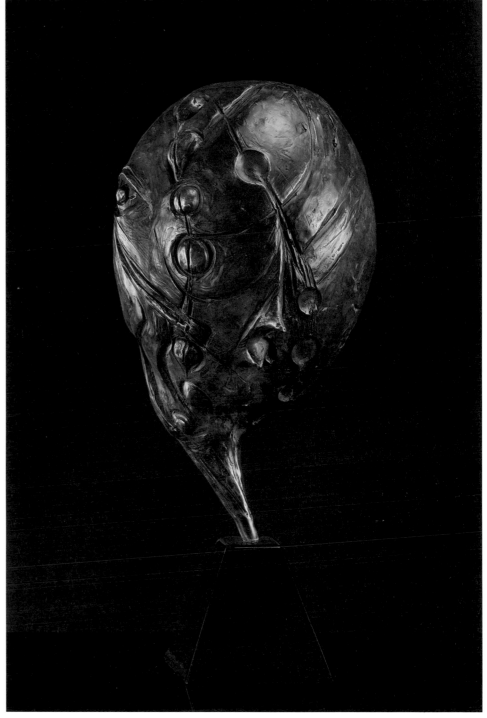

55.
夜巡　2010　鑄銅
Night Watch　Cast Copper　65×42cm

56.
吻　2010　鑄銅
The Kiss　Cast Copper　43×24cm

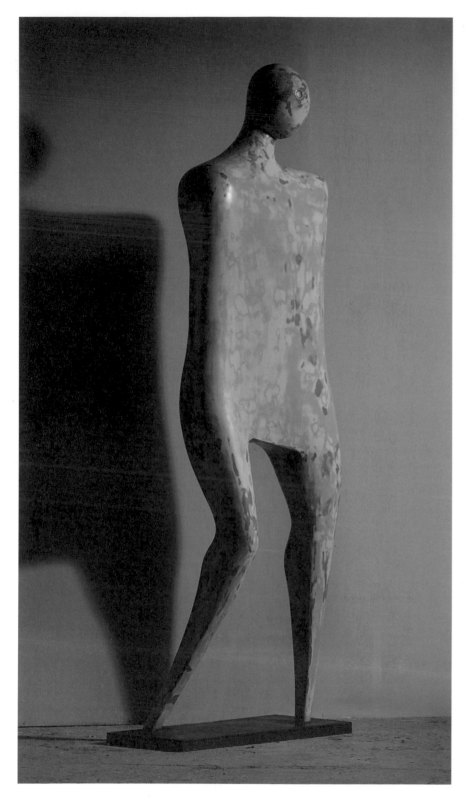

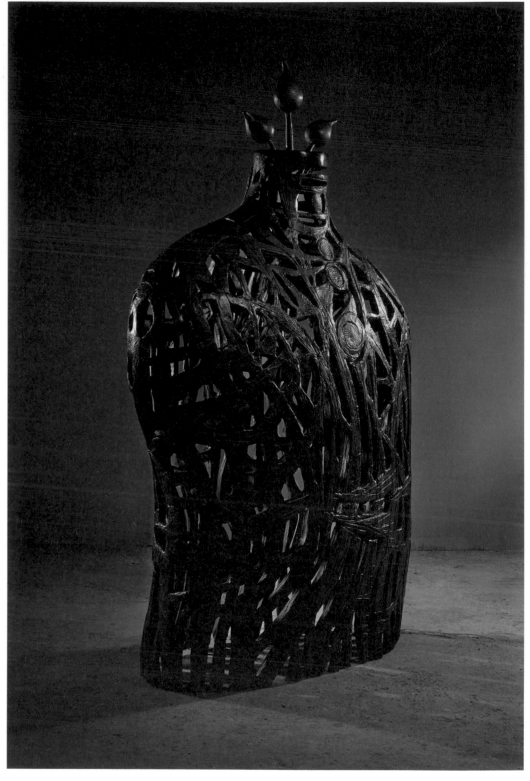

57.
午后　2011　玻璃纖維、銅
The Afternoon　FRP and Copper Casting　205×60cm

58.
空花瓶影　2011　玻璃纖維、銅、鐵
Floral Shadow　FRP, Copper and Iron Casting　155×95cm

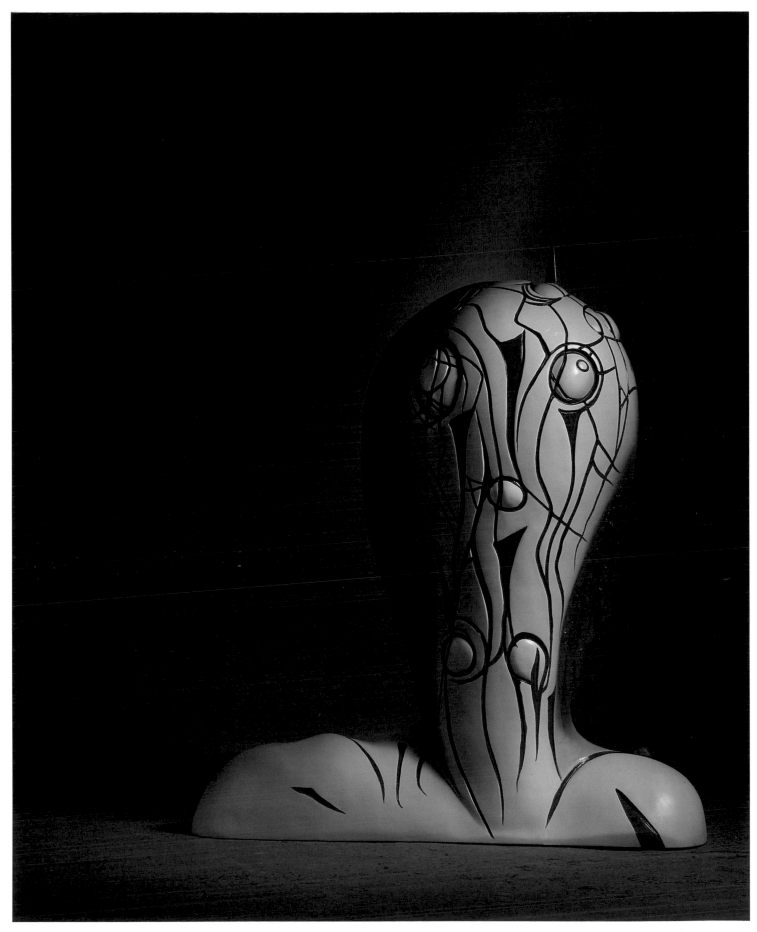

59.
女高音
2011
玻璃纖維・低溫烤漆
The Soprano
Low-temperature
Baking Paint on FRP
147×136cm

山鬼夜集

林英玉2010個展

■ 蕭瓊瑞

　　1962年次的林英玉，在畫壇受到矚目，是隨著這個世紀而展開的。2001年，他毅然決定結束達於高峰的景觀設計事業，全身投入繪畫的創作；在台中鄉下的工作室裡，日以繼夜的發展出許多兩、三百號的巨幅作品，色彩濃麗、形象繁複，在社會批判與潛意識流動間，形構出自我獨特的風格。2005年，他的作品參展成功大學藝術中心主辦的「藝術與信仰」特展，同時也入圍台北市立美術館的「廖繼春油畫創作獎」。第二年（2006）首次大型個展「暗渡禁區」在成大舉行，受到畫壇相當的矚目。再次年（2007），再度入圍「廖繼春油畫創作獎」，同時也受到畫廊青睞，在當年的台北國際藝術博覽會中亮相。2008年，第二次個展「漂島春行」在台中20號倉庫，畫面呈顯更為流暢、成熟的風貌。2010年在台南102畫廊的第三次個展「山鬼夜集」，顯示他持續而深入的創作思維與成果。

　　受到畫廊空間的限制，林英玉此次的展品，選擇較小的尺幅，但作品的內涵，不因尺幅的縮小而減弱。如果說之前的兩次作品，是一部部浩言繁複的小說；此次的個展，則如一首首要言不繁、卻深具哲理的小詩。

　　林英玉的藝術路向，基本上是從潛意識的開發切入的，這和他在求學時期，接受李仲生的學生黃步青的指導有關。李仲生的藝術創作與教學，要求挖掘內心潛藏的各種可能，擺脫他人作品的模仿與影響，在心、手自由的移動中，讓畫面造型自然形成，因此素描在李仲生的教學中占有重要的地位。但李仲生的素描，不是描形捉影的石膏像素描，而是如文前所提的潛意識的素描。他經常要求學生創作大量這類的素描，然後在這些素描作品發現新意，給予鼓勵，走出新路。因此李氏的學生過百，但各有各的風格，這也是他成功而受人稱讚的地方。

　　黃步青的指導，基本上延續這樣的路向。不過林英玉早期的作品，如〈赤色危機〉（2002）（圖版4）、〈二次秘境會談〉（2002）（圖版6）、〈春花夢露〉（2003）（圖版7）、〈八方合境〉（2004）（圖版9）等，基本上，在自由發展、綿密繁衍的潛意識造型中，滲入了更多社會關懷、乃至政治批判的意涵，這種結合潛意識與社會意識的風格，也就成為林英玉早期受人矚目的最重要因素。

　　在那樣的作品中，除了畫面的內容受到矚目，畫面的色彩也呼應當時鮮麗、濃艷的時代趨向，呈顯林英玉高度的色彩掌握能力。2005年間，色彩魅力依然，但整體轉向一種更為神秘、內斂的氛圍；而造型上，也更加著重潛意識層次的強調。尤其2006-2007年一批取名〈春宮〉（圖版20、21）或〈狩夜〉（圖版15）的系列作品，在局部明亮的背景襯托下，一些不斷蔓延、繁殖的暗色線條，讓人聯想起森林中纏繞大樹的蔓藤或古堡中包覆暗徑的蜘蛛網，乃至子宮裡張揚生長的血脈、神經……。林英玉似乎也在這個時期，逐漸走向他內心更為深沈、隱密的個人世界。

　　2007、2008年間，林英玉有大批取名〈眾生我相〉（圖版24）的作品，類如臉譜般的造型，有〈英雄〉（圖版39）、〈美男子〉（圖版38）、〈夜判官〉（圖版37）、〈水姑娘〉（見P.93）、〈潛獵者〉（圖版43）、〈母與子〉（圖版27）、〈三火眼〉、〈粉蛤〉（圖版36）、〈神貌〉（圖版46）等。這些作品，似乎是

在之前巨幅作品中，被當作配角匆匆一現、未完全發揮演技的演員，在這個時期，給他一次單獨上場、細膩演出的機會，也是林英玉個人創作的另一次沈潛與重新蘊釀。〈紅色印泥〉（2008）（圖版44）可視為這個時期的重要代表，左右類似小丑造型的兩個人頭，一正一反，在紅黑的對比中，似乎印記了生命中許多看似遺忘卻永遠無法忘懷擺脫的悲歡離合記憶。

在林英玉的創作中，素描是精彩的一個部分。素描不只是正式作品前的一個準備，也是思維運行的工具，同時也是正式的作品。從素描的角度切入，炭精、粉彩便成為一種比油彩、壓克力還來得直接、有力的媒材。從2008年到2010年，林英玉留下了大量的炭精作品，也是此次展出的主軸。

炭精媒材本身具備的手感，能畫、能擦，讓人得以更切身地感受到創作者的存在。林英玉以炭精創作的作品，早在2004-2005年就有〈工作室〉（圖版11）、〈夜遊魂〉（圖版10）等。2005年，也是他創作巨幅油彩〈蓬萊仙島〉（圖版13）的時刻，似乎在表現較具社會性的主題時，油彩、壓克力的構築性，較能配合創作者的需要；一旦回到自身的環境、心境，炭精筆就成了最佳的選擇。

歷經將近十年的全力創作，位在台中鄉間山腳下的工作室，越成為他心靈安頓、自我實現的靈修所。白天的紛擾過盡，安靜和昏黃的夜色來臨，山中的淒清，伴隨著畫家長夜創作的漫漫時分；偶然呼嘯而過的汽車或摩托車聲，越發襯托其他時間的靜寂和淒清。這是山鬼夜集的時刻，炭精筆摩擦紙面的聲音，成為最具節奏的樂音。

〈春雷〉（圖版35）響了、花開了（〈夜玫瑰〉（圖版32）、〈夜談花〉（圖版33）），河流流過（〈川流〉）、〈修道者〉走過……，〈愛情靈丹〉（圖版45）、〈劇場〉（圖版34）、〈頭目〉、〈白色蟻后〉……，這些都是2008年的創作。

到了2009年，更多的劇情推出了，原來單獨的演員，現在串聯成成齣的戲碼，整體的燈光設計，來自一個喜愛褐色、黑色、白色的燈光師，不需要舞台設計師，因為山、樹、星、月、穴、河……，一切的自然就在屋外。一些飄蕩的游魂，一個貫穿諸多畫面的主角，有長夜喧擾的夜梟、有神出鬼沒的山貓、有迷途於徑的登山客、有突然現身的拜訪者……，〈夜梟靈契〉（圖版63）、〈離境夜渡〉（圖版60）、〈幡〉（圖版64）、〈遛月〉（圖版61）、〈山靈樹魂方塊糖〉（圖版62）、〈星夜開山門〉（圖版66）、〈盼〉（圖版67）、〈黑霧〉（圖版68）、〈穴河〉（圖版69）、〈歸鄉〉（圖版65）、〈有朋自遠方來〉（圖版74）（以上2009），〈山崖路石〉（圖版70）、〈登山〉（圖版71）、〈夜山貓〉（圖版73）、〈跨年夜〉（圖版72）（以上2010）……。在夜暗山腳下的工作室，林英玉和齊聚的山鬼夜靈，為我們譜下了一曲曲深邃、喧囂、又寂寞，安靜的夜曲，也為這個時代孤獨而寂寞的藝術工作者，寫下共同的傳記。

（本文原刊於2010.6《今藝術》）

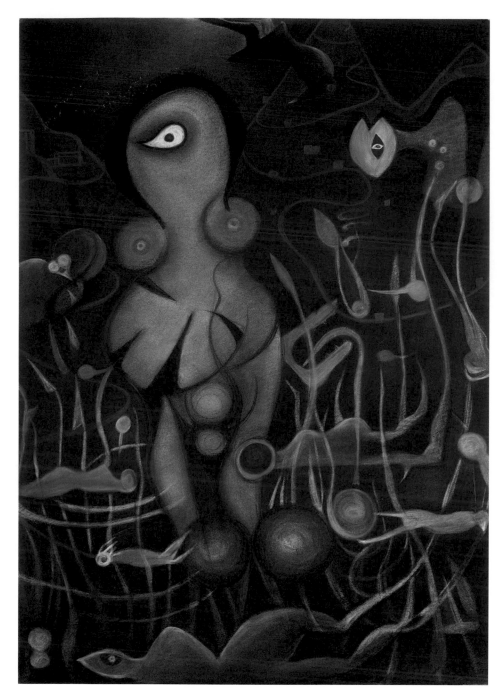

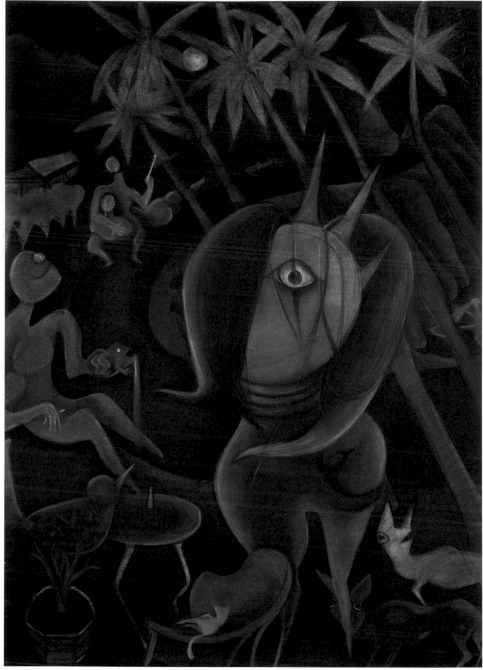

60.
離境夜渡　2009　炭精・紙本
Late Night Departure　Carbon on Paper　109×80cm

61.
遛月　2009　炭精・紙本
Walk the Moon　Carbon on Paper　109×80cm

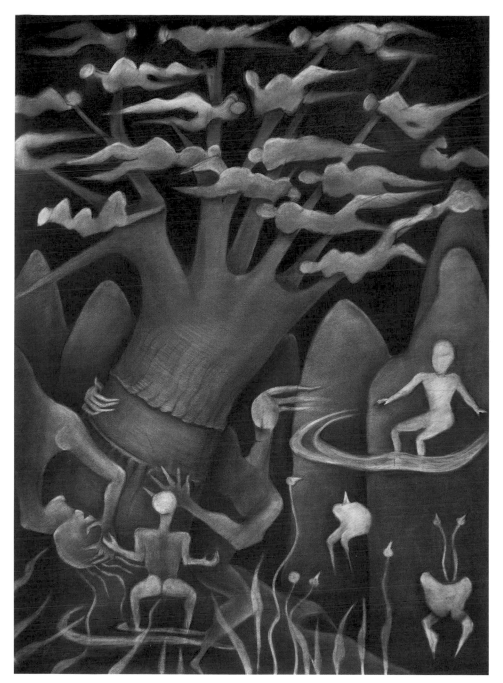

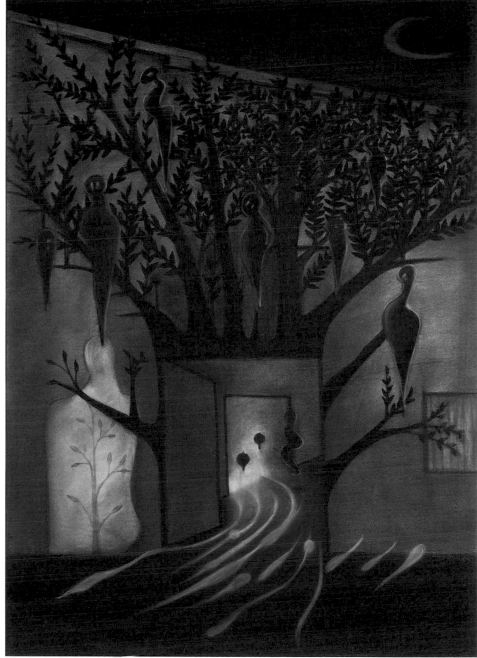

62.
山靈樹魂方塊糖（離魂）　2009　炭精・紙本
Mountain Spirits, Tree Souls and Cube Sugars（Lost Souls）
Carbon on Paper　109×80cm

63.
夜梟靈契　2009　炭精・紙本
My Mind Was in Sync with the Owels　Carbon on Paper
109×80cm

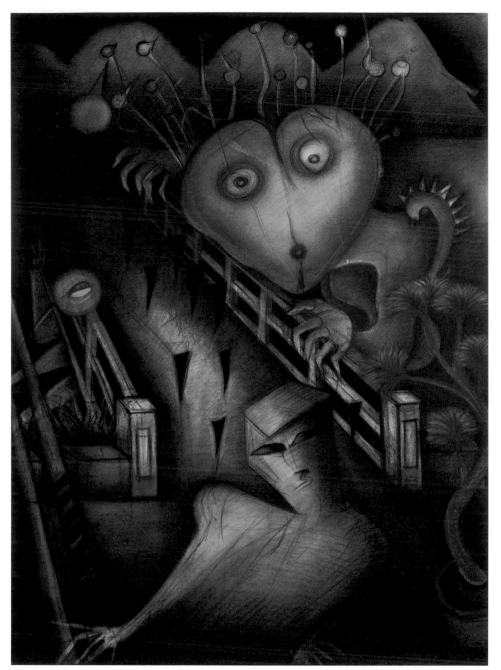

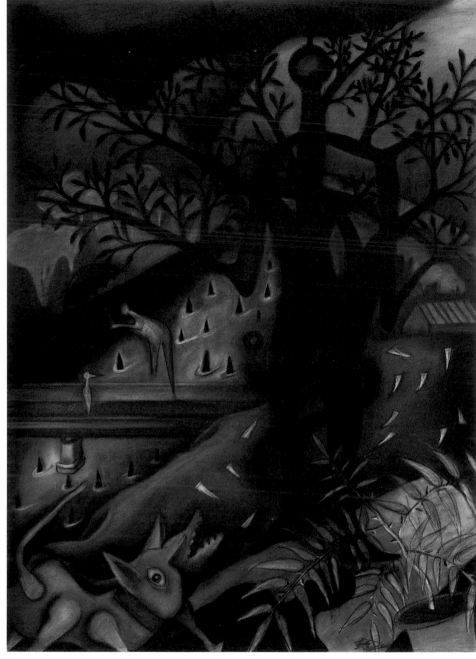

64.
幡（送行）　2009　炭精・紙本
Flag（See off）　Carbon on Paper　109×80cm

65.
歸鄉　2009　炭精・紙本
Going Back Home Again　Carbon on Paper　109×80cm

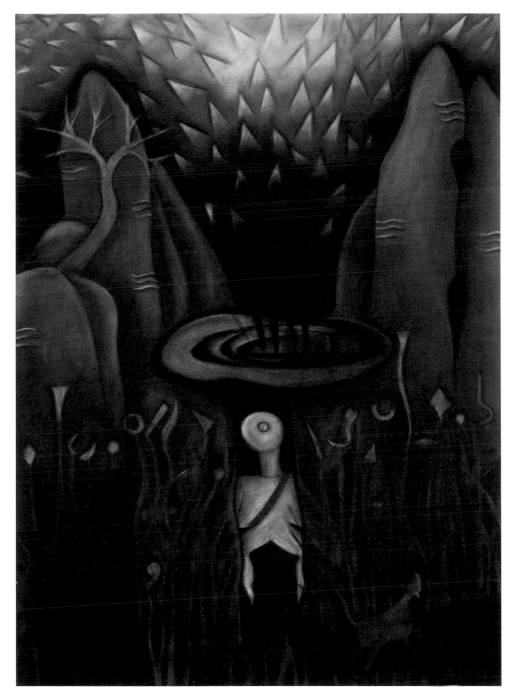

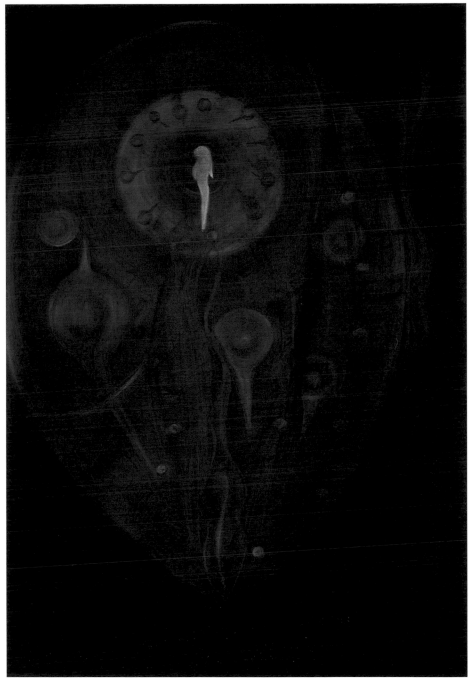

66.
星月開山門　2009　炭精・紙本
Stars and Moon Shined the Mountain　Carbon on Paper
109×80cm

67.
盼　2009　炭精・紙本
Yearning for　Carbon on Paper　109×80cm

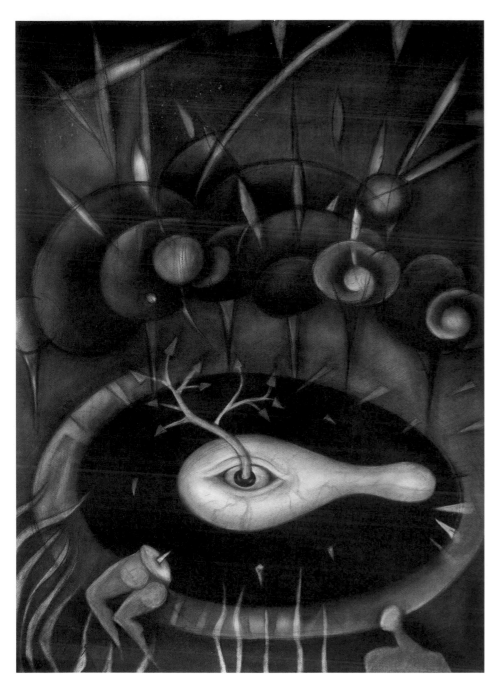

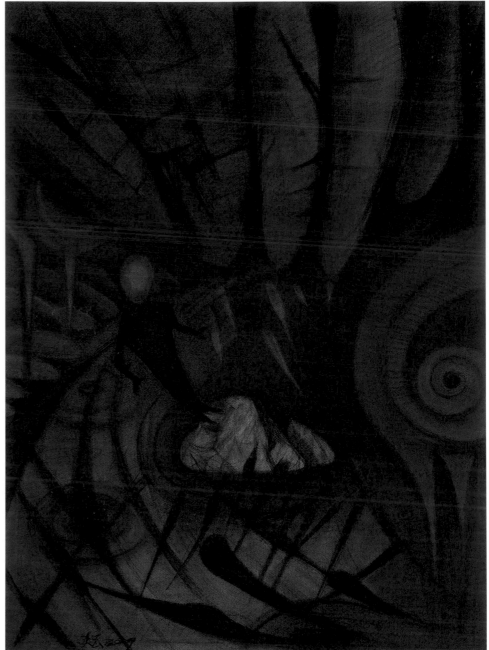

68.
黒霧（涙湖）　2009　炭精・紙本
Black Mist（Teardrop Lake）　Carbon on Paper　109×80cm

69.
穴河　2009　炭精・紙本
River in Cave　Carbon on Paper　109×80cm

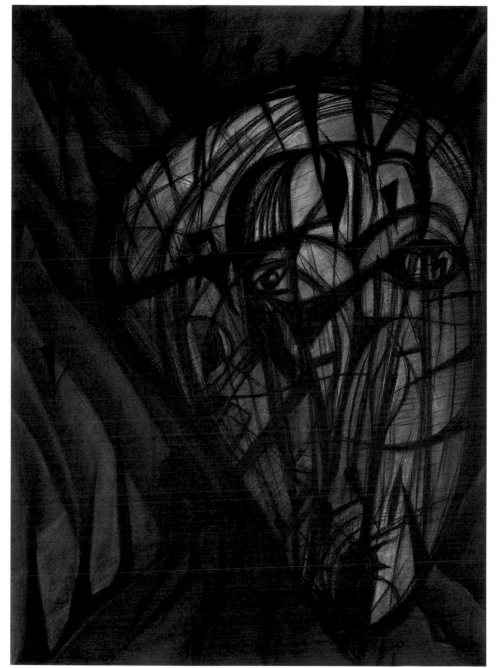

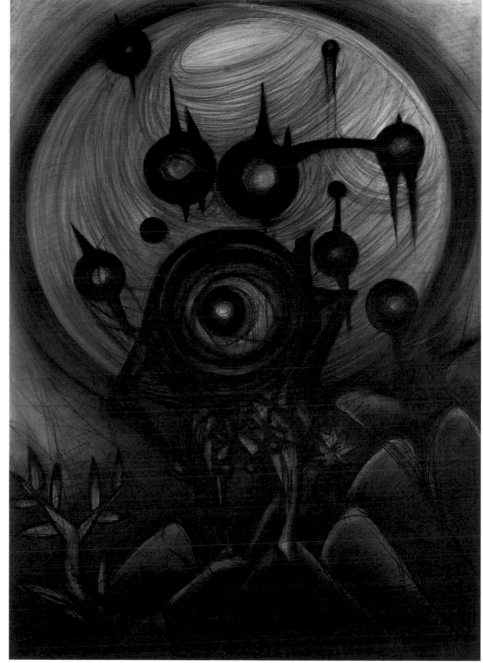

70.
山崖路石　2010　炭精・紙本
Cliff and Stones　Carbon on Paper　109×80cm

71.
登山　2010　炭精・紙本
Mountain Climbing　Carbon on Paper　109×80cm

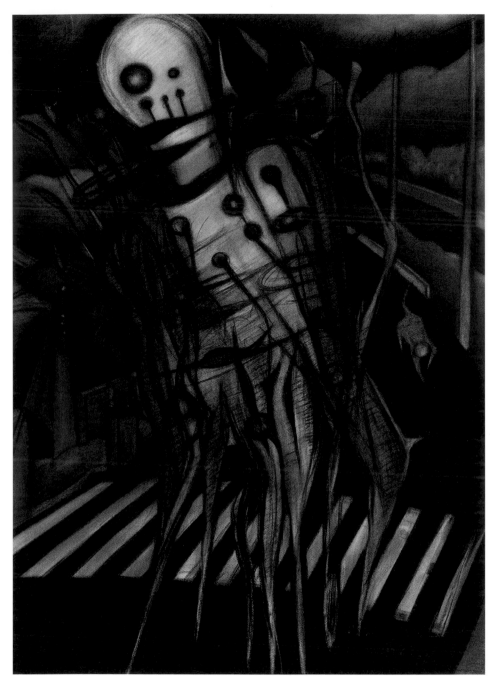

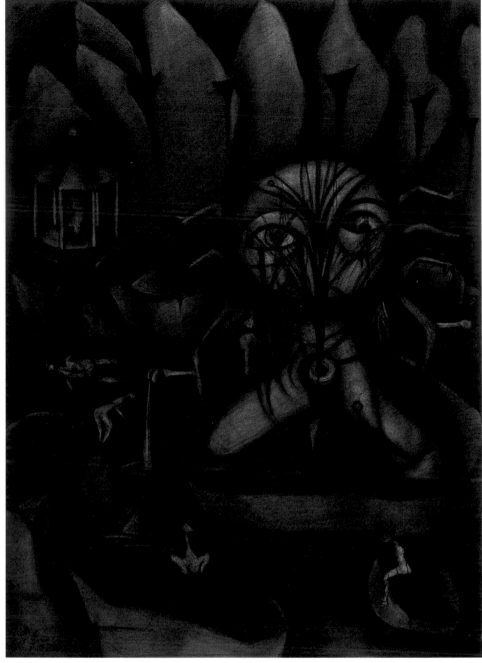

72.
跨年夜　2010　炭精・紙本
New Year's Eve　Carbon on Paper　109×80cm

73.
夜山貓　2010　炭精・紙本
Bobcats at Night　Carbon on Paper　109×80cm

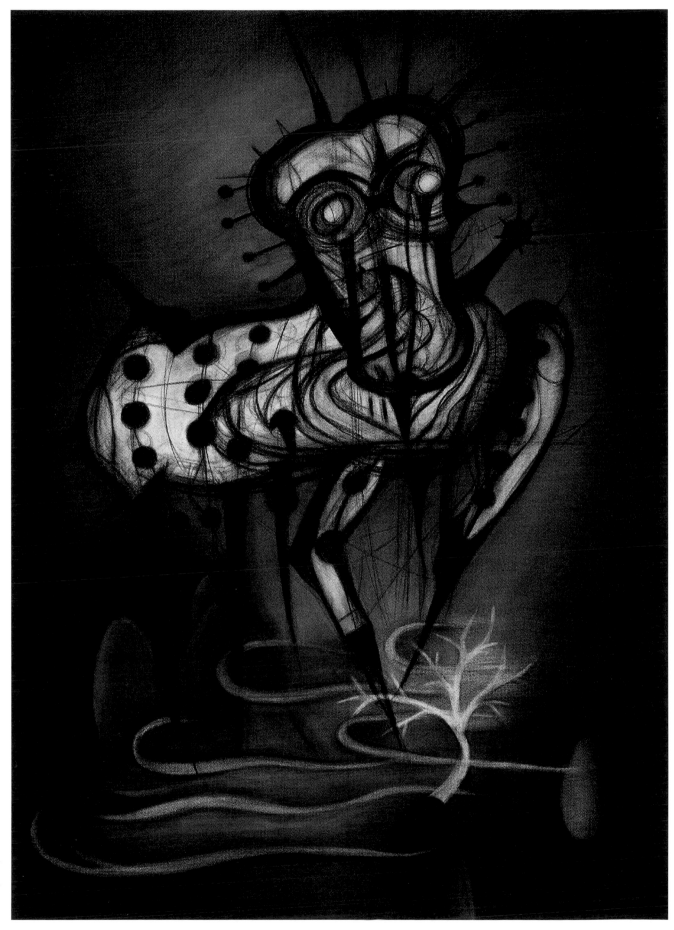

74.
有朋自遠方來
2009
炭精·紙本
A Friend Came Visiting
From Distant Quarter
Carbon on Paper
109×80cm

放・生・大・典

林英玉的社會宗教學

■ 蕭瓊瑞

　　林英玉2006年年中在成大藝術中心的首次個展「暗渡禁區」，便引起藝壇相當的注目。鮮麗卻不俗艷的色彩，滿布台灣民間生活圖像的繁密構圖，多少有著當時名噪一時的黃進河（1956-）、李民中（1961-）畫面的影子；但林英玉到底和他們不同，林英玉在看似充滿庶民社會乃至政治亂象的圖像語彙外，帶著一種更為深沉、似乎來自潛意識的各式形體與物象，引發人們更多的聯想和反思。

　　一件名為〈春花夢露〉（2003）（圖版7）的巨大畫幅中，一朵鮮火的火鶴花，卻有著裸女的身軀，讓火鶴倒心形的花形，既像一個女人的屁股，又像一雙豐滿的乳房，占據了整個畫面的正中央。而猶如木偶般懸掛在一旁的男子，則顯得相對地渺小而無用；整個人的打扮，其實就是馬路施工時，擺置在工地邊，身披鮮色條紋上衣，以機械帶動雙手不斷揮動示警的假人。周遭是一些不斷生長、充滿生命力的植物或不知名動物⋯⋯。

　　林英玉結合現實與超現實的畫風；在當時一味以現實（尤其是政治、社會）批判為風尚的畫壇，無疑是一個鮮明的異數。

　　2008年，他的第二次個展「漂島春行」，在台中20號倉庫展出，畫面顯得更為流暢；現實與超現實、外界與內心的拉扯、對話也更為有趣。〈漂島〉（2006）（圖版18）一作，那個火鶴頭的女子又出現，只是此時顏色不再那麼鮮麗，而下半身也似乎多出了一隻腳，成為「三腳查某」。左邊另一個著衣的身體，頭部變成一個紙蓮花的造型，那是喪事超度中所用的東西；正反難分的身體後方，是一個綠色的幽靈，兩者共撐一把黑色的大傘。而傘的上方，則是一位頭戴工作帽、帽延有著遮臉巾的大肚人魚，手持粉紅蘭花枝。同樣造型的人魚，也在畫面右方出現；不過這位人魚，一手持疊扇，一手捏著閃閃發亮的珠子。下方一位坐在方盒上的無手單腳女體，頭部也作火鶴花形，但花尖則蛻變成一個紅嘴唇，整個看來，更像一個男人的龜頭。其他部分，更多的是計程車、酒瓶、紅塑膠杯、哨子，紅色警示棍、站在消波塊上的釣魚人等等，那是一個看似熟悉、卻又陌生，看似沈實、卻又漂浮的土地或島嶼⋯⋯。

　　2010年，林英玉在台南102畫廊，舉辦他的第三次個展。由於空間較為狹小，他以一些深具內省意味的炭精筆素描為主體，呈顯了他幽居台中鄉間山腳下工作室的孤寂、神秘與深邃。畫面有飄蕩無依的遊魂、有長夜喧囂的夜梟、有神出鬼沒的山貓、也有迷途於徑的登山客，和突然現身的拜訪者⋯⋯。

　　隔年（2011），他又在台中A7958當代藝術空間，推出他的第四次個展「空・花・瓶・影」，這是林英玉的首次雕塑個展。事實上，早年的林英玉，打從學校畢業，便一直以從事立體造型的景觀工作為業。2009年，成功大學的「世代對話──校園環境藝術節」，他也以一件結合彩繪與雕塑的作品〈蝶舞〉（見P.93），受到校方的看重，永久擺置在學校頗為重要的地點──國際會議廳的入口處。2011年的雕塑展，則是他首次較完整地呈顯他在雕塑藝術方面的思維與探索成果。這個雕塑展，結合環境裝置的手法，給人一種神秘、空靈，又詭譎、幻化的感受。知名藝評家黃海鳴在評介文中，指出：「⋯⋯在林英玉的雕塑作品中，讓我窺見愛熱鬧的台灣性格背後，有多少現代還未被啟蒙除魅前的集體靈異性格，有多少不同衝動、好色、誇張、強悍、野蠻等性格，有多少不同的孤寂、壓抑、自譴、自棄等性格的強烈矛盾心理特質。或許愛熱鬧、愛奇觀，不過是在不適應現代處境中用來掩飾或解決這些欲求與困難的替代方案。」（摘自〈暗夜老鎮角落裡的孤獨靈魂〉）

　　2013年的「放・生・大・典」，是林英玉自2001年毅然結束達於高峰的景觀設計事業、全力投入藝術創作以來，一次成果的總體現；在台北當代藝術館的諾大展場中，從戶外廣場，經中間玄關，乃至室內展間，林英玉結合雕塑、裝置、投影、繪畫等手法，在自我隱喻與社會觀察的雙重向度下，展現一種宗教般的神聖氛圍與祈願。

　　「放・生・大・典」，文字的斷裂、獨立，賦予這個台灣民俗儀典，更具多元的意涵與暗喻。「放」是一種解放，乃至拋開；「生」是生命、生息，也是求生、求活；「大」者，龐大、巨大，也是誇大、自大；「典」者，典範、典型，也是儀典、典禮。「放生大典」，合而稱之，更是台灣社會常見的宗教儀式。

　　「放生」是民間宗教，尤其是佛教，基於尊重生命的觀點，而定期進行的一種活動。「放」指釋放、救投，「生」指眾生一切大小生命。在佛家信仰中，一切生靈，形相雖異，但其性平等；只因宿業深重，淪為異類。一旦業障消除，即能証得佛果。因此，佛以慈悲為懷，主張一切眾生，皆應被愛護、保護；如有眾生被擒，即應起慈愍心，將它買回放生，令獲消遙自在。因此，佛教徒往往在每年四月初八，或某些固定日子，舉行放生法會。林英玉取名「放生」一辭，既有救度眾生之意，也另有暗喻台灣歷史命運乃至現實政治困境之深意。

　　台灣之為「漂島」，生態多樣而繁複，偏偏在歷史過程中，往往遭遇被拋棄、放生的命運；即使在當前政治局勢中，也一如國際孤兒之無依，自生自滅。

　　林英玉的「放‧生‧大‧典」，在台北當代藝術館的廣場上，以八尊取名〈消波塊女神〉（見P.94）的裸女雕像，一字排開。裸女雙腿微微交叉，站在巨大消波塊上；雙手一手在前、一手背放身後。頭部化為一朵蓮花，類似的造型，曾出現在〈漂島〉一作中；但這個雕塑的裸女，頭部的蓮花，是一個發光體，在夜晚的時間，隨著呼吸的節奏，緩緩明滅。人物雙腿交叉的姿勢，讓我們容易聯想起日治時期天才雕塑家黃土水的〈甘露水〉；但〈甘露水〉的造型，給人一種舒緩、自信、樂觀的感受，而〈消波女神〉則有一種止煞、賜福的意象。尤其站在巨大的消波塊上，「消波」是消弭波浪衝擊，對土地有保護的作用。這種台灣海邊常見的人工造物，巨大而笨重，也是台灣地理命運──衝刷嚴重的一種象徵。八位女神的護祐，既有「八方合境」的意思，似乎也暗喻著對粑八八風災的記念與懷思。

　　入口玄關的〈迎春納福〉（圖版82）雕像，則是男女同體的神祇，一樣站在巨大的消波塊上。原本白色的身軀，在幻燈機的投射下，顯現出林英玉一些畫作的影像色彩，而頭部則是一個不斷旋轉的七彩霓虹燈，放射炫眼的燈光。雕像的四周，是四隻以壓克力上彩的〈逍遙獸〉（圖版81），這正是民間廟宇祭典時慣用的「四獸」裝置模式。這〈逍遙獸〉，狀似麒麟，頭尾相顧，紋飾的色彩，明麗鮮艷，有一種強烈、華美的意象，和可辨又不可辨的造型，產生一種神秘、莊嚴的宗教氛圍。

　　「放‧生‧大‧典」延續林英玉長期以來結合現實與潛意識的雙重變奏，既有社會的關懷，又富內心深沈思維的挖掘與呈顯；此次再加上宗教儀典般的裝置，更富社會集體潛意識的探索意義。

　　此次展出，許多立體的造型，都來自之前平面繪畫作品中某一角色的再造，和這些巨幅的繪畫作品並列展現，猶如是從畫面中走下來的一個個活物，引人驚悸，也引人暇想。

　　台灣當代藝術，大抵以現實的批判，吸引群眾目光；屬於個人的表現，或流於純粹形色的搬演，或落入意境的塑造與虛構。類如林英玉這種既能緊抓現實，又能出入個人乃至集體潛意識的創作者，是頗為難得的案例。台北當代館的「放‧生‧大‧典」，或許是當下紛亂的現實世界中，足可令人出發「放下」、「重生」心念的一個類宗教儀典。

（本文原刊於2013.5《藝術家》456期）

..

　　進人藝術家林英玉的創作世界中，彷彿進入形象與色彩、意義與感知、連結與隔斷的反覆辯證中，並呈顯為其創作實踐中特有的局部性運動，同步形成讓身體感官共振的氛圍，一種幽微、刺激、冥想、喜樂與哀傷的氛圍，在個體的氛圍形成中，邁向一種共在的意識，給出一種怪異的閱讀性，來自於視覺，但卻是非視覺性的。也因此，林英玉的創作有著一種觸覺性，並透過三種層次呈現：皮層（skin）、肌肉組織（musculature）與內臟（viscera）。皮層涉及了物質可見肌理的差異，不僅是視覺性的給出，更連結著許多細微的組裝關係，形象的局部堆疊讓彼此互為意義，這些肌理都涉及了讓身體往下一個瞬間趨動的力量，形成視覺。

　　對於其他感官作用的一種過渡。肌肉組織思考著讓支撐畫面的結構、色彩與形體構成的關係成為一種力量的可見與傳遞，這一力量的可見與傳遞作用於每一個進入身體的微體感，也讓身體意識他者的共在。第三種層次論及內臟是一種直接進入身體深層的脈動，無需透過系統性的感知判斷，而是直接地與身體共振，這觸覺性的三種層次論及林英玉的創作實踐中從身體自身出發所欲邁向的社會性批判。

　　「龍行赤潮──林英玉的社會寓言」是順天建築‧文化‧藝術中心今年度很重要的展覽，透過社會性寓言、夢境潛意識與秘境三個主題，完整地呈現林英玉的油畫、碳精筆與雕塑作品。展覽的重要性不僅是在於其透過完整的脈絡與主題性的呈現一位當代藝術家的創作能量，更在於其給出一種貼合時代的批判，力道之強，來自於形象華麗下的所絮語的當代寓言，這樣的反省，也奠定了藝術中心積極尋找的當代性位置。

（作者為中原大學建築系專任講師）

──策展人：陳宣誠

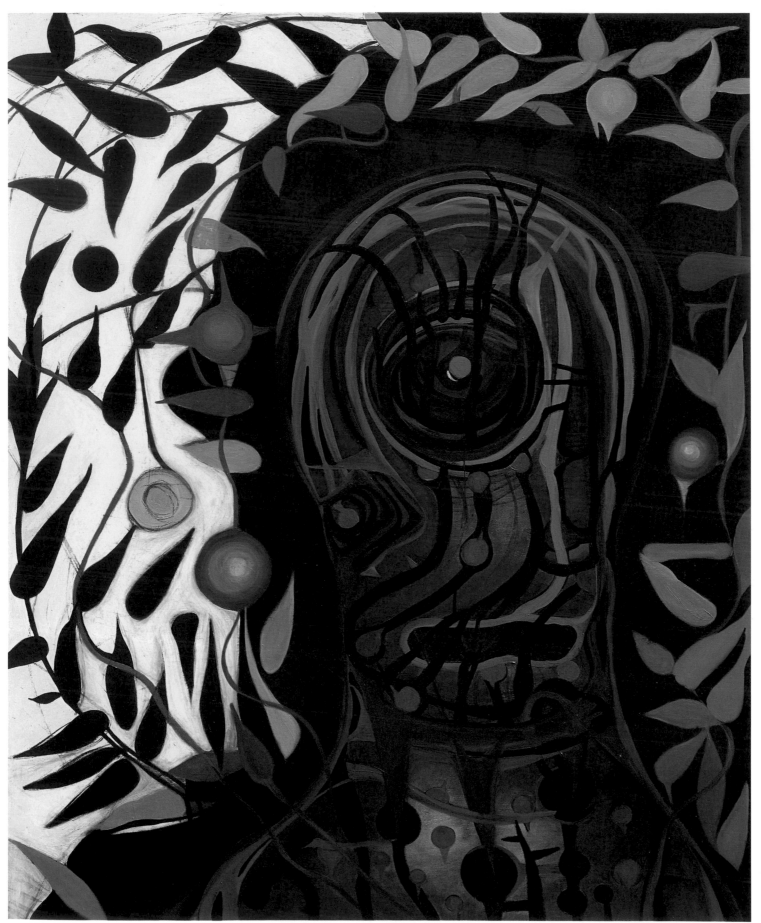

75.
田園牧歌
2009
油彩・畫布
A Pastoral
Oil on Canvas
163×139cm

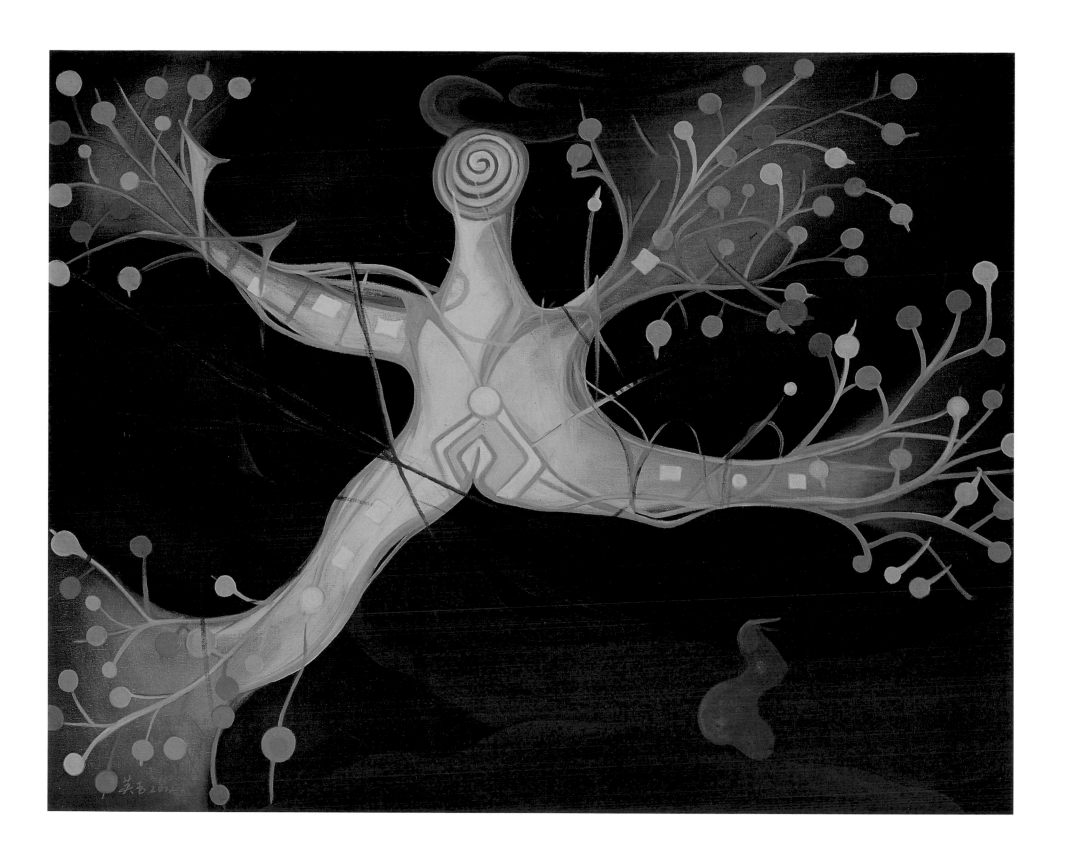

76.
綻放　2012　油彩・畫布
Bloom　Oil on Canvas　91×117cm

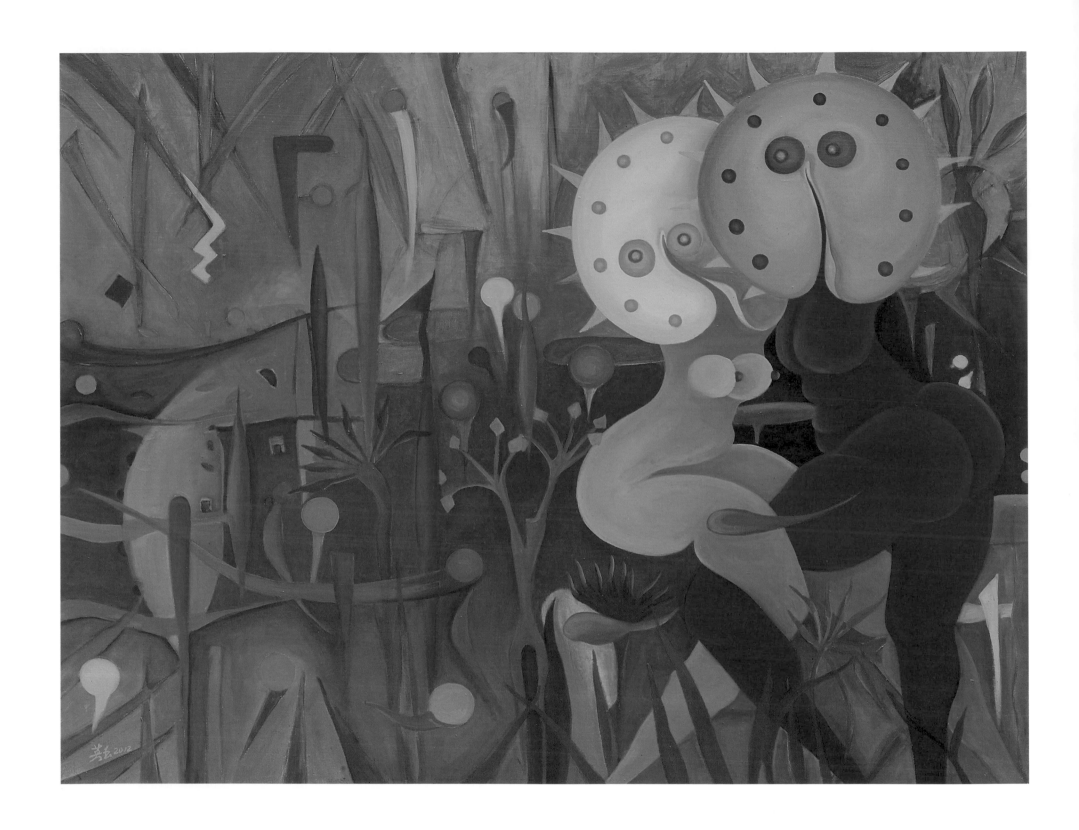

77.
虹彩　2012　油彩‧畫布
Rainbow　Oil on Canvas　91×117cm

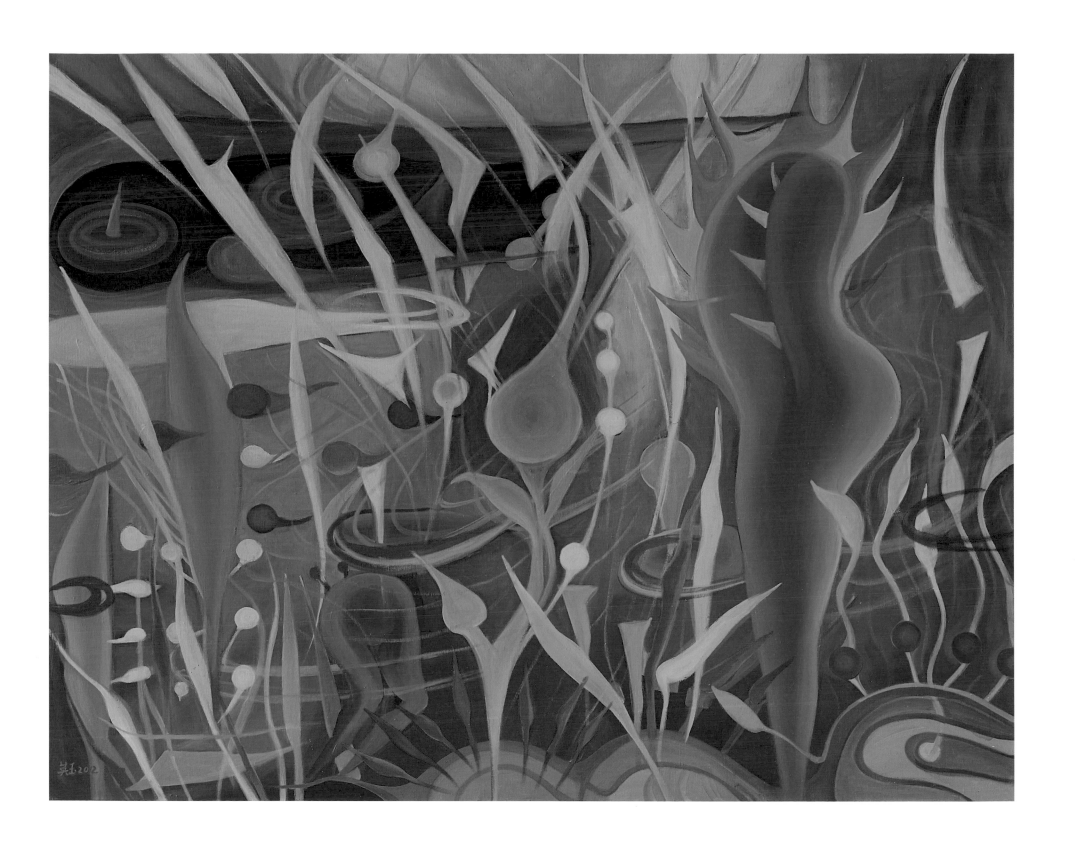

78.
朝露　2012　油彩・畫布
Dew　Oil on Canvas　91×117cm

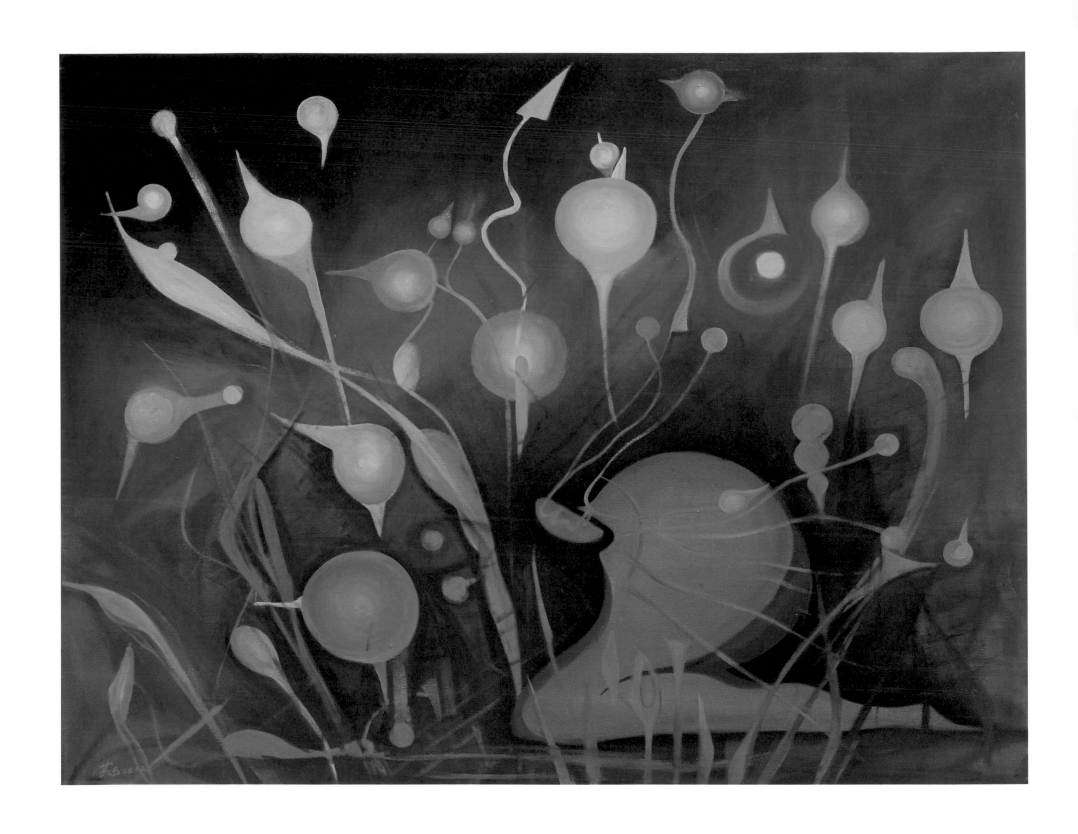

79.
願　2012　油彩・畫布
Make a Wish　Oil on Canvas　91×117cm

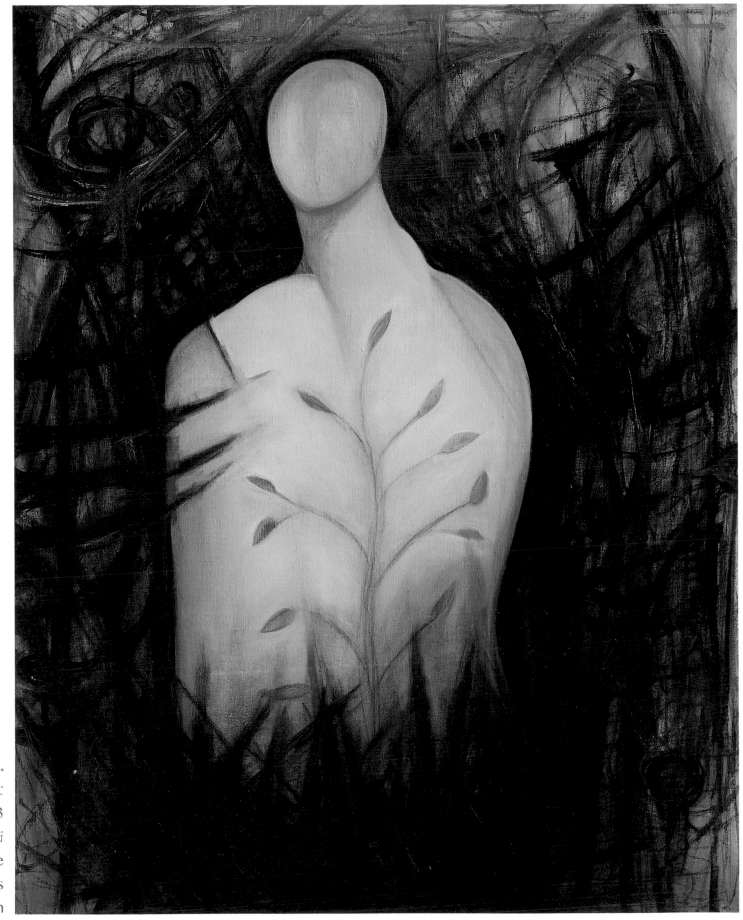

80.
山林隱士
2013
油彩・畫布
The Recluse
Oil on Canvas
91×73cm

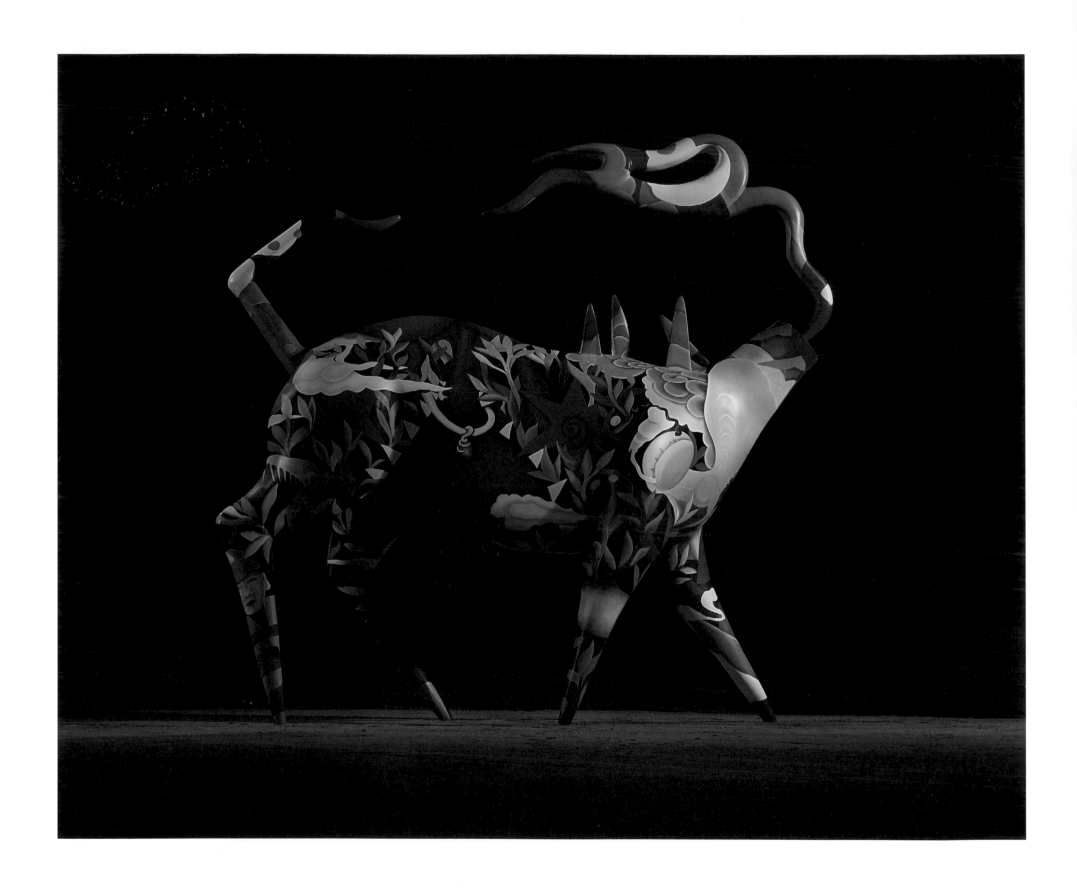

81.
逍遙獸　2013　壓克力彩繪・玻璃纖維
Unfettered Beast　Acrylic on FRP　140×140×48cm（4 pieces）

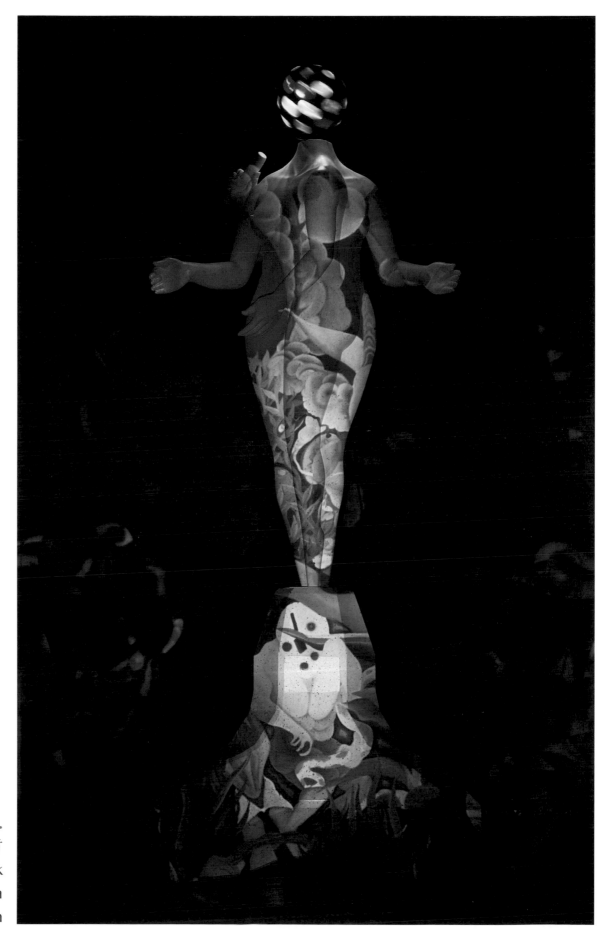

82.
迎春納福　2013　複合媒材
Welcoming Spring with Joyous Luck
Mixed Media
370×140×140cm

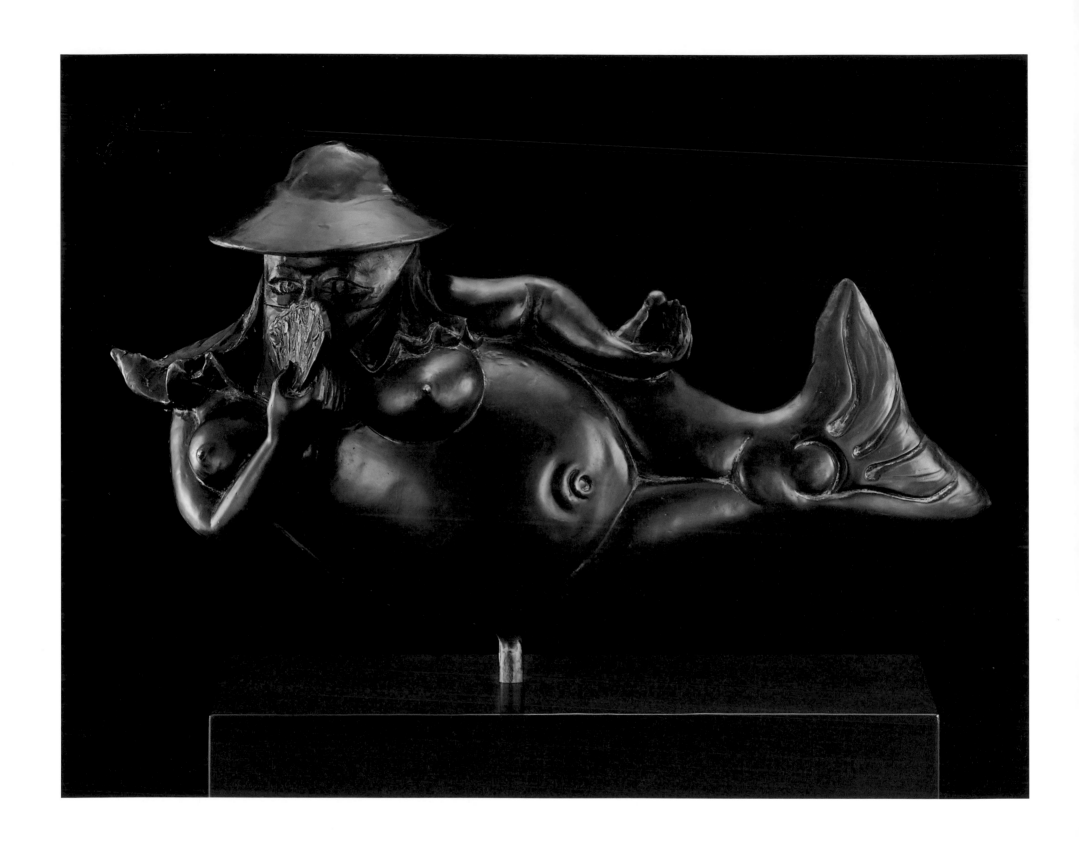

83.
大肚魚娘　2013　鑄銅
The Pop Belly Mermaid　Cast Copper　26×36×16cm

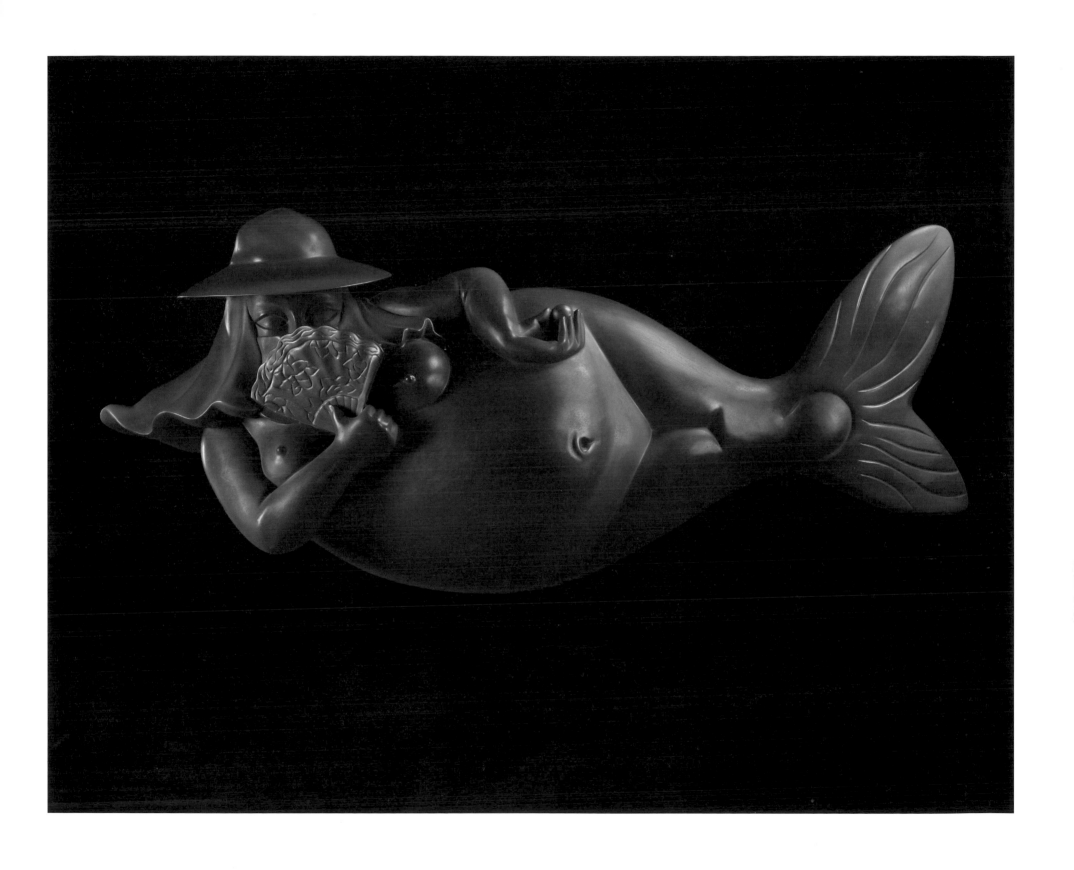

84.
大肚魚娘　2013　玻璃纖維
The Pop Belly Mermaid　FRP　130×60×40cm

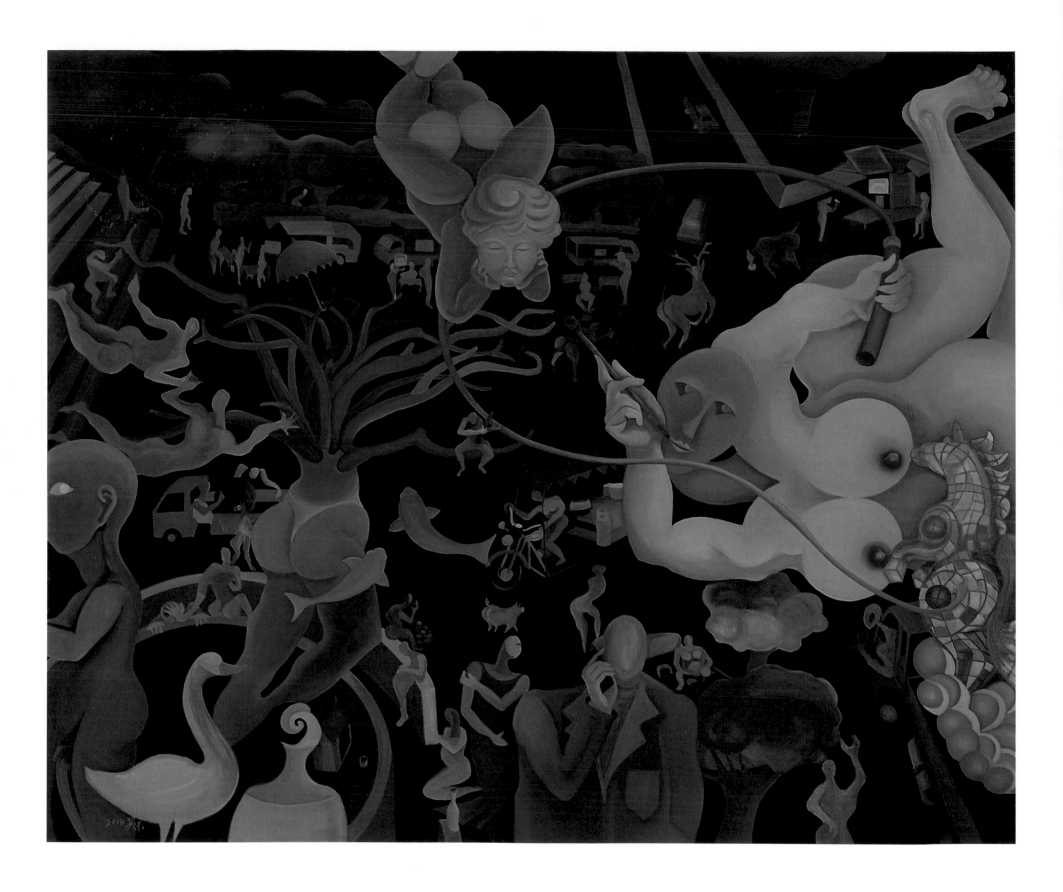

85.
喜相逢　2014　油彩‧畫布
Happy Encounter　Oil on Canvas　139×163cm

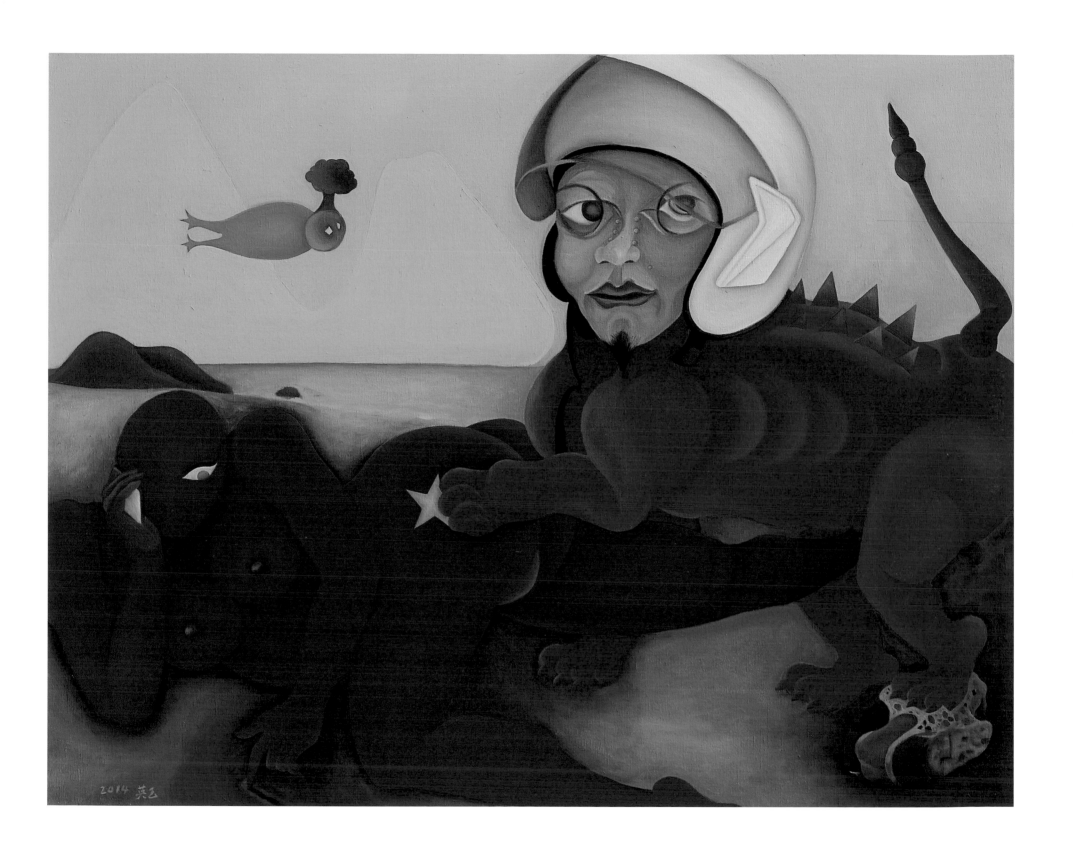

86.
我愛妳　2014　油彩・畫布
I Love You　Oil on Canvas　91×117cm

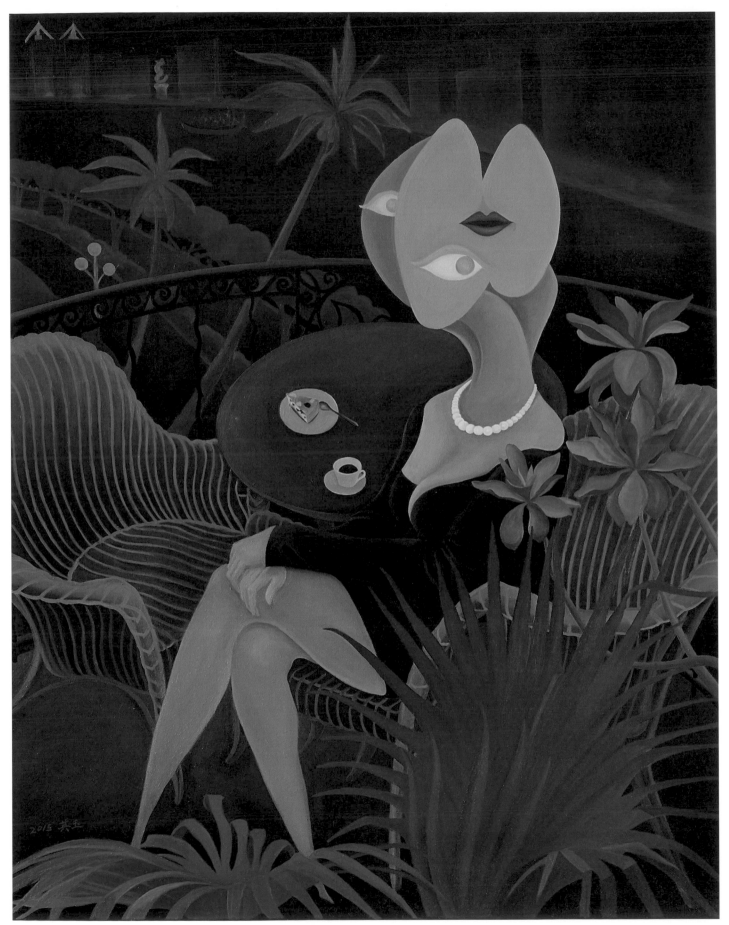

87.
情
2015
油彩・畫布
Affection
Oil on Canvas
117×91cm

88.
秘境
2015
油彩・畫布
Uncharted
Oil on Canvas
91×73cm

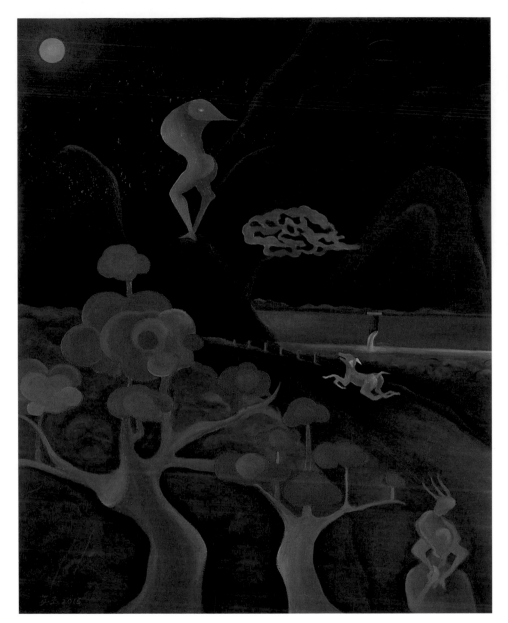

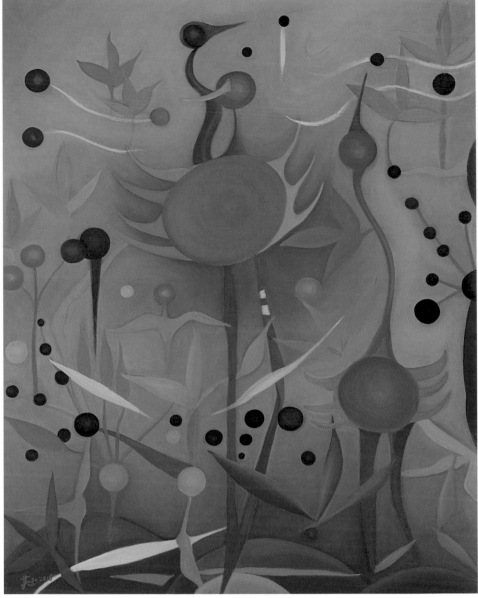

89.
桐林夜色歡喜多多　2015　油彩・畫布
Vernicia Fordii at Midnight　Oil on Canvas　91×73cm

90.
歡喜家園　2015　油彩・畫布
Sweet Home　Oil on Canvas　91×73cm

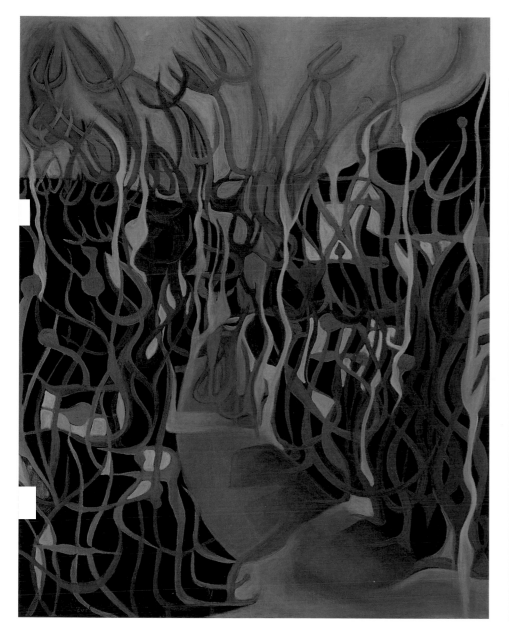

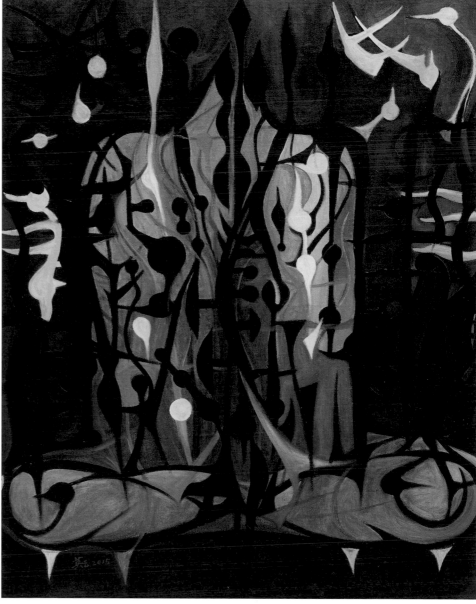

91.
月色在紫色林間漫步　2015　油彩・畫布
Moonlight Shined on the Purple Forest　Oil on Canvas
91×73cm

92.
禪　2015　油彩・畫布
Zen　Oil on Canvas　91×73cm

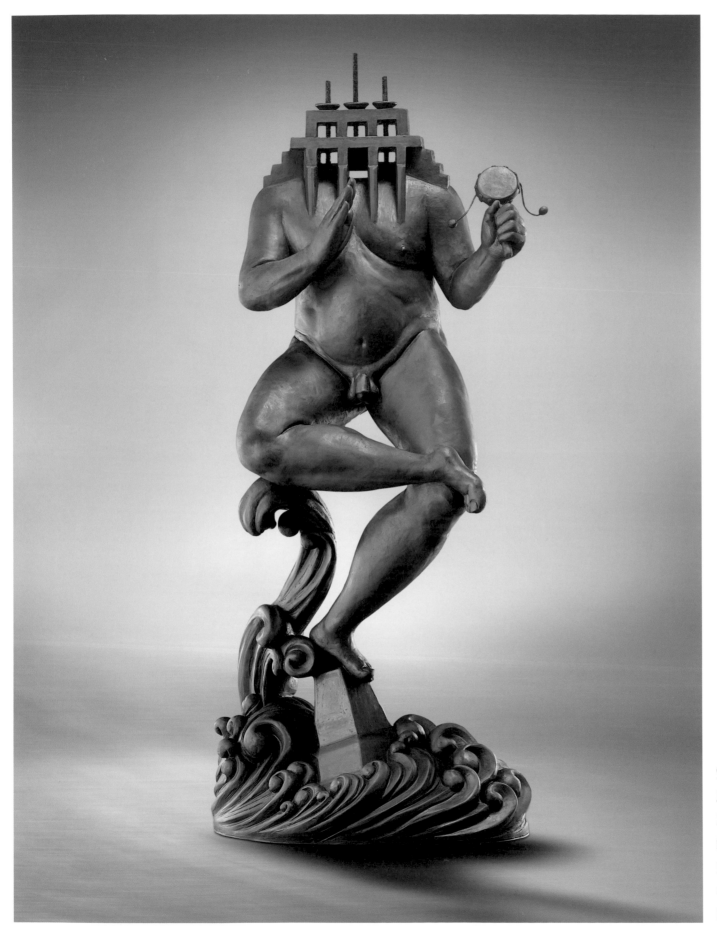

93.
戲潮
2015
鑄銅
Playing Tide
Cast Copper
80×36×22cm

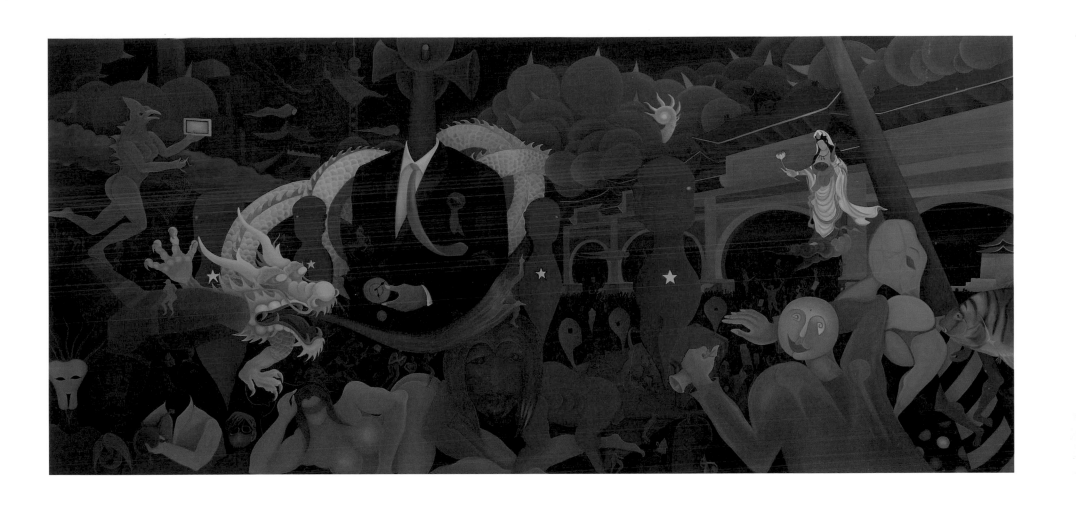

94.
迎親　2016　油彩・畫布
Marry You　Oil on Canvas　270×591cm

參考圖版

合歡　1998　鑄銅　18×18cm

原鄉曲　2000　油彩‧畫布　73×91cm

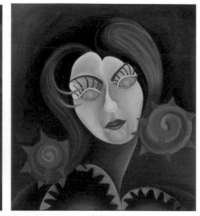

金夫人　2002　油彩‧畫布
65×53 cm

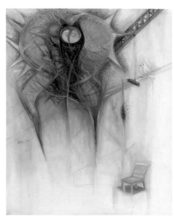

重度高潮　2002　油彩‧畫布
91×73cm

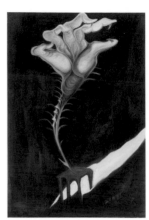

父親的手　2003
油彩‧畫布　91×61cm

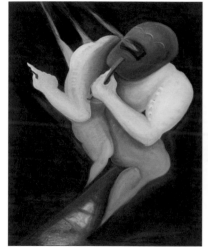

意念　2005　油彩‧畫布
73×60cm

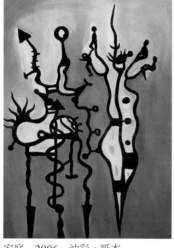

家庭　2006　油彩‧紙本
104.2×75.1cm

深海　2006　油彩‧畫布
104.2×75.1cm

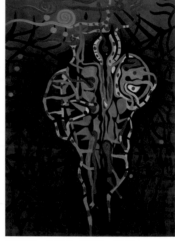

影舞者　2006　油彩‧紙本
104.2×75.1cm

預言家　2006　油彩‧畫布　52×45 cm

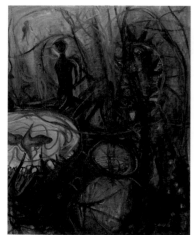

弦月夢境　2006　油彩‧畫布
90×73 cm

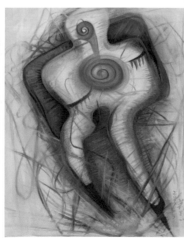

「眾生我相」系列　2007
油彩‧畫布　91×73cm

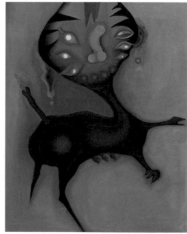

「眾生我相」系列　2007
油彩‧畫布　91×73cm

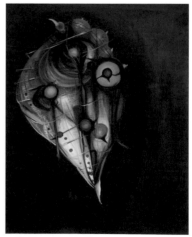

「眾生我相」系列　2007　油彩‧畫布
91×73cm

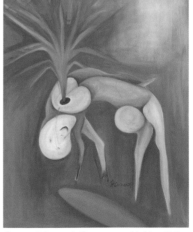

「眾生我相」系列　2007　油彩‧畫布
91×73cm

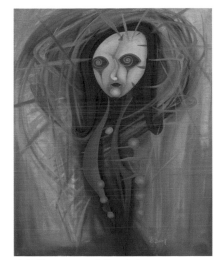 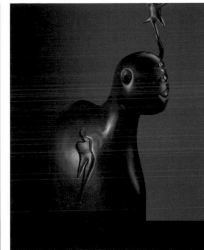 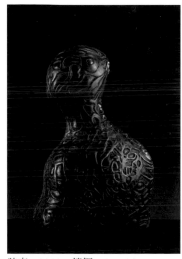

水姑娘　2007　油彩・畫布　91×73cm

蝶舞　2009　壓克力顏料・玻璃纖維　240×150cm

少年兄（一）　2009　鑄銅　25cm(H)

喜相逢　2010　鑄銅　71×42cm

狩夜　2010　鑄銅　45×30cm

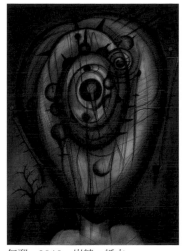 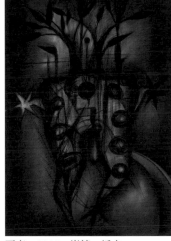 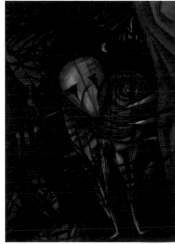 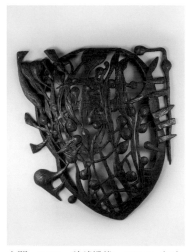

無邪　2010　炭精・紙本　104.2×75.1cm

螢火蟲　2010　炭精・紙本　104.2×75.1cm

夏夜　2010　炭精・紙本　104.2×75.1cm

迷蹤　2010　炭精・紙本　104.2×75.1cm

玄關　2011　玻璃纖維　155cm（H）

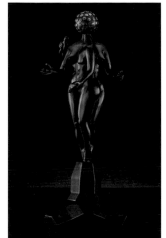 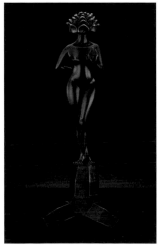 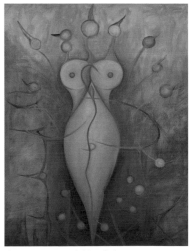 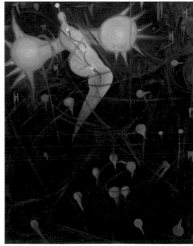 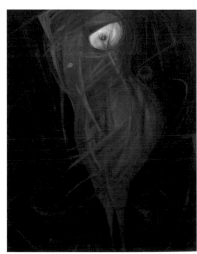

迎春納福　2013　鑄銅　45×18×18cm

消波女神　2013　鑄銅　42×18×18cm

春天　2015　油彩・畫布　91×73cm

邀　2015　油彩・畫布　91×73cm

藍鴿子　2015　油彩・畫布　91×73cm

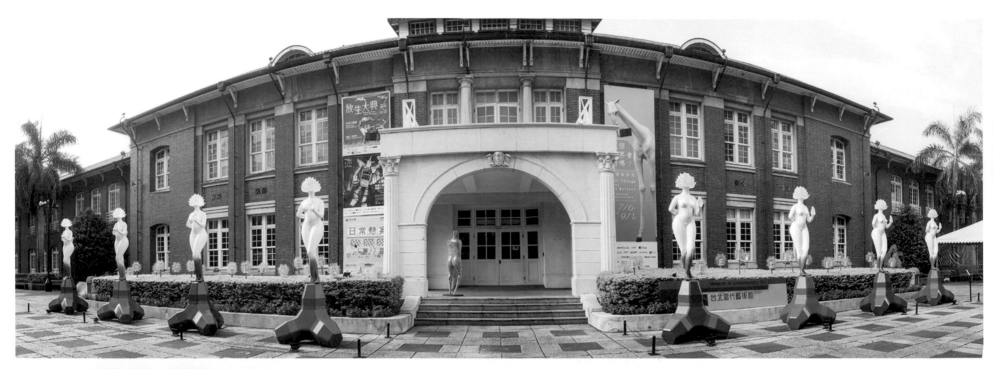

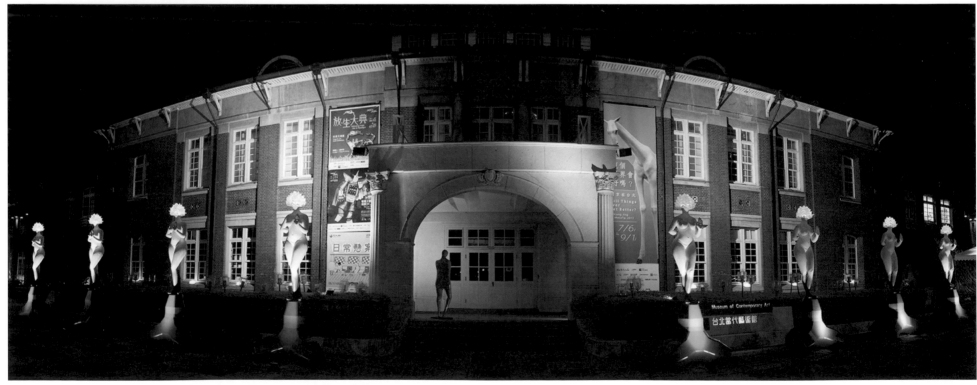

2013年台北當代藝術館「放・生・大・典—林英玉個展」〈消波塊女神〉全景。

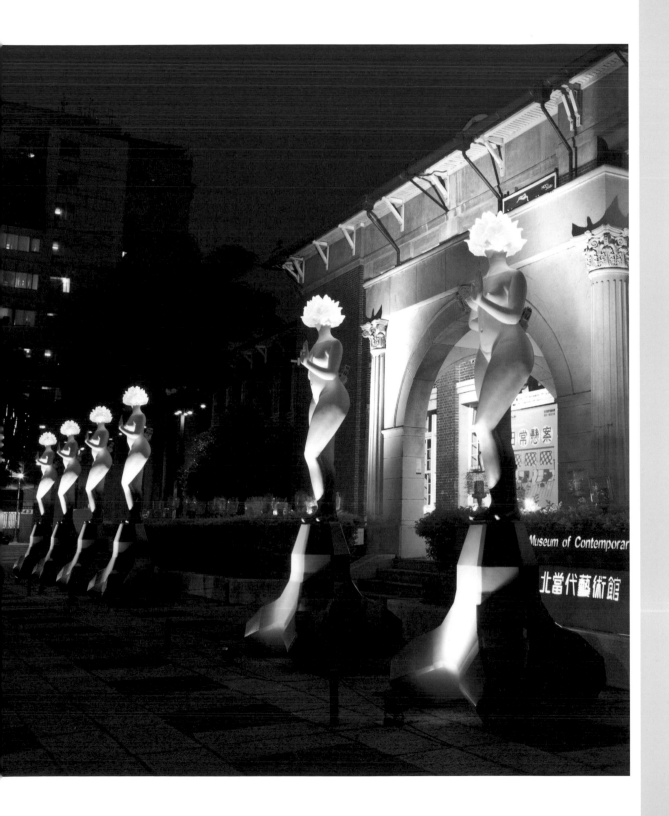

林英玉簡歷

1962 生於台中縣梧棲鎮
畢業於國立大甲高中美工科

[個展]
2016　台中順天建築・文化・藝術中心「龍行赤潮」個展
2015　國立基隆海洋大學「漂浪迴盪」個展
2014　花蓮維納斯藝廊「消波女神・合境天使」個展
2013　台北當代藝術館「放・生・大・典」個展
2011　A7958當代藝術「空花瓶影」個展
2010　台南102畫廊「山鬼夜集」個展
2008　橘園國際策展公司廿號「飄島春行」油畫創作個展
2006　國立成功大學藝術中心「暗渡禁區」油畫創作個展

[聯展]
2014　台中藝術博覽會，三才畫廊
2014　高雄駁二藝術博覽會102畫廊
2009　成大校園環境藝術節「世代對話」
2007　台北國際藝術博覽會，朝代畫廊
2005　國立成功大學藝術中心「藝術與信仰」聯展
2000　科元藝術中心「望春風」聯展

[獲獎記錄]
2014　第十三屆李仲生視覺藝術獎
2007　廖繼春油畫創作獎入圍
2005　廖繼春油畫創作獎入圍

春花夢露：林英玉作品集（1998-2015）/ 蕭瓊瑞 著. -- 初版. --
臺北市：藝術家, 2016.2
96面；29.5×28 公分
ISBN 978-986-282-176-3（平裝）

1. 繪畫 2. 畫冊

947.5 105001215

春花夢露
林英玉作品集（1998-2015）

發 行 人　何政廣
總 編 輯　王庭玫
編　　輯　鄭清清
美　　編　吳心如

出 版 者　藝術家出版社
　　　　　台北市重慶南路一段147號6樓
　　　　　TEL：（02）2371-9692～3
　　　　　FAX：（02）2331-7096
　　　　　郵政劃撥：01044798 藝術家雜誌社帳戶

總 經 銷　時報文化出版企業股份有限公司
　　　　　桃園市龜山區萬壽路二段351號
　　　　　TEL：（02）2306-6842
南部區域代理　台南市西門路一段223巷10弄26號
　　　　　TEL：（06）261-7268
　　　　　FAX：（06）263-7698

製版印刷　欣佑彩色製版印刷股份有限公司
初　　版　2016年2月
定　　價　新臺幣600元

ISBN　　　978-986-282-176-3（平裝）